ICONS

EXTRA/ORDINARY OBJECTS1

© 2003 TASCHEN GmbH
Hohenzollernring 53, D–50672 Köln
www.taschen.com

© 2003 COLORS Magazine s.r.l .
Via Villa Minelli 1, 31050 Ponzano Veneto (TV)

© 2003 Introduction: Peter Gabriel

Editor Carlos Mustienes, Madrid
Co editors Giuliana Rando, Wollongong
Valerie Williams, Victoria
Editorial coordination Ute Kieseyer, Thierry Nebois, Cologne
Copy editor Barbara Walsh, New York
French editor Isabelle Baraton, Marseille

Design and production Anna Maria Stillone, Sydney

Lithography Sartori Fotolito s.r.l., Treviso

Printed in Italy
ISBN 3-8228-2396-1

COLORS

EXTRA/ORDINARY OBJECTS1

TASCHEN

KÖLN LONDON LOS ANGELES MADRID PARIS TOKYO

A chipped stone, or paleolith, tells us a lot about the needs of the early humans—to dig roots, skin animals and scrape furs. In time, more pieces were chipped off the stone to make it sharper. Then the stone was modified again and again to serve other needs. And as each new tool was developed, humans discovered new ways to use it. New tools create new needs that in turn create new objects.

People like to surround themselves with objects—it's part of our nature. It may be an anal instinct, but we like our stuff.

People are surrounded by their objects—whether they are useful, decorative, beautiful, ugly, common or rare, we can't help but leave clues everywhere as to our identity. Clues about our culture, national identity, political ideology, religious affiliation and sexual inclinations, our objects reflect who we really are and who we want to be.

Look at the process by which we decide what to keep and what to throw away. Do we value the things that have never been touched or those which we touch all the time, the most useful, or the most useless?

We can turn our objects into fetishes, imbuing them with magic and memories, with religious or sexual potency. They become objects of worship, objects of desire and objects of fear, all feeding our passions and obsessions.

To find out how and why people use certain objects, we take a closer look at them: The lipstick that's banned in Afghanistan and the toys made of banana leaves that children play with in Uganda.

We examine a football shirt that might get you beaten up in Brazil and the bras that Catholic nuns buy in Italy. They're the tools we need to live our lives.

We have made pictures of our ancestors from the things they have left behind. So it will be for the archaeologists of the future—by our objects you will know us.

Peter Gabriel

Un silex taillé du paléolithique en dit long sur les besoins primordiaux de nos lointains ancêtres : déterrer des racines, dépecer des animaux, racler des peaux de bêtes. Avec le temps, ils dégrossirent toujours plus ces pierres façonnées pour les affûter davantage, puis les modifièrent sans relâche pour répondre à d'autres besoins. Un outil n'était pas plus tôt élaboré que l'homme lui découvrait d'autres usages et le détournait parfois de sa vocation première. Chaque nouvel instrument générait de nouveaux besoins, qui à leur tour inspiraient de nouveaux objets.

Nous adorons nous entourer d'objets – c'est là un élément constitutif de la nature humaine. Peut-être s'agit-il d'instinct anal, mais en tout état de cause, nous aimons bien nos petites affaires.

Nous voilà donc éternellement flanqués de nos possessions – objets utiles ou décoratifs, beaux ou laids, banals ou rares, nous ne pouvons nous empêcher de semer partout ces indices révélateurs de notre identité. Témoins de notre culture, de notre appartenance nationale, de notre idéologie politique, de notre confession religieuse, de nos préférences sexuelles, nos objets reflètent aussi bien ce que nous sommes que ce que nous aspirons à être.

Observez par exemple le processus qui nous amène à décider si nous allons préserver ou jeter. Accordons-nous plus de valeur aux choses encore intouchées ou à celles que nous manipulons sans cesse, aux plus indispensables ou aux plus superflues ?

Voyez aussi notre capacité à muer nos objets en fétiches, à leur attribuer des pouvoirs magiques ou religieux, des valeurs symboliques et commémoratives, des vertus aphrodisiaques. D'objets inanimés, les voilà qui deviennent objets de culte, objets de désir, objets de crainte, nourriture terrestre de nos passions et de nos obsessions.

La raison d'être et le fonctionnement de tel ou tel objet ne se déterminent qu'au prix d'une observation attentive. C'est là ce que nous permet ce catalogue, qui promène son miroir grossissant du rouge à lèvre proscrit en Afghanistan aux jouets en feuilles de bananier dont s'amusent les enfants en Ouganda ; du maillot de football qui vous attirera les coups au Brésil aux soutiens-gorge préférés des moniales catholiques en Italie. Ce sont là les outils qui nous servent à vivre.

Nous nous sommes représentés nos ancêtres à travers ce qu'ils ont laissé derrière eux. Il en ira de même pour les archéologues du futur – par nos objets, vous nous connaîtrez.

Peter Gabriel

Welcome cat
According to Japanese tradition,
manekinekos (beckoning cats) are supposed
to bring good luck to households—
they also beckon guests to come in.

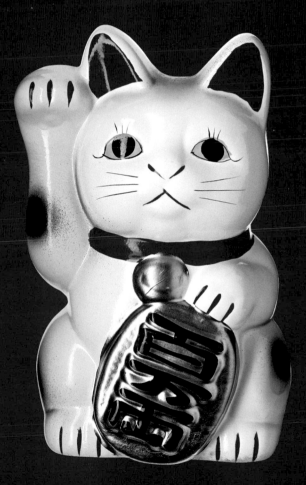

Hungry? Try some Cheez Doodles Brand Cheese Flavored Baked Corn Puffs. Ingredients: corn meal, vegetable oil, whey, salt, modified corn starch, cultured milk, skim milk, enzymes, buttermilk, sodium caseinate, FD&C Yellow #5, FD&C Yellow #6, artificial colors, milk, monosodium glutamate, natural flavors, lactic acid, butter oil. Taste is the strongest element in food selection. Your 10,000 taste buds—sensitive nerve endings—interpret the four basic tastes (sweet, salty, sour and bitter) and send messages to the brain. The brain then combines them with smell messages from the nose and signals about texture, temperature and pain from other nerve endings. This symphony of signals gives you access to thousands of flavors, so you choose what you like and reject what you don't. Sometimes, nature helps you out: Toxins often taste bitter so you'll gag before swallowing them. But it's not foolproof: Nutritionists say the high-fat diet of Western societies is bad for us, but our taste buds don't agree. Fat is an excellent flavor carrier and has what flavor chemists call a "superior mouth feel." Without it, hamburgers wouldn't be juicy, cakes wouldn't be moist and ice cream wouldn't be smooth.

Still hungry? Try some Raspberry Marshmallow Fluff. Ingredients: corn syrup, sugar, dried egg white, natural flavor and US certified color. It is gluten-free and kosher.

Un petit creux ? Voici les «croustillants» de maïs goût fromage Cheez Doodles. Ingrédients : farine de maïs, huile végétale, lactosérum, sel, amidon de maïs modifié, lait fermenté, lait écrémé, enzymes, babeurre, caséinate de sodium, FD&C jaune #5, FD&C jaune #6, colorants artificiels, lait, glutamate de sodium, arômes naturels, acide lactique, graisses animales. La sélection de la nourriture est avant tout affaire de goût. Nos 10 000 papilles gustatives – terminaisons nerveuses ultra-sensibles – analysent les quatre saveurs primaires (sucré, salé, acide et amer) pour envoyer les signaux adéquats au cerveau. Celui-ci les combine aux signaux olfactifs que lui transmet le nez, ainsi qu'aux signaux de texture, de température ou de douleur véhiculés par d'autres nerfs. Cette symphonie de messages nous donne accès à des milliers de saveurs, ce qui nous permet de choisir et de rejeter. Il arrive aussi que la nature nous prête main-forte. Ainsi, les toxines ont souvent un goût amer et donnent des haut-le-cœur qui entravent leur ingestion. Mais de tels garde-fous ne sont pas entièrement fiables. Ainsi, les nutritionnistes ont beau marteler que le régime alimentaire occidental, saturé en graisses, nuit à notre santé, nos papilles en décident autrement. Car, non contents de constituer un excellent support pour les saveurs, les lipides procurent ce que les chimistes du goût appellent «une sensation buccale supérieure». Sans eux, pas de hamburgers juteux, de gâteaux moelleux ni de glaces onctueuses.

Encore faim ? Essayez cette mousse de guimauve à la framboise. Ingrédients : sirop de maïs, sucre, blanc d'œuf en poudre, arômes naturels, colorants autorisés aux Etats-Unis. Casher et garanti sans gluten.

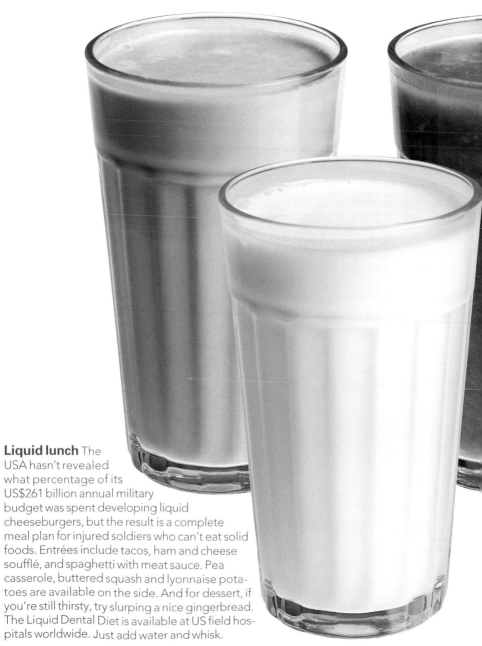

Liquid lunch The
USA hasn't revealed
what percentage of its
US$261 billion annual military
budget was spent developing liquid
cheeseburgers, but the result is a complete
meal plan for injured soldiers who can't eat solid
foods. Entrées include tacos, ham and cheese
soufflé, and spaghetti with meat sauce. Pea
casserole, buttered squash and lyonnaise pota-
toes are available on the side. And for dessert, if
you're still thirsty, try slurping a nice gingerbread.
The Liquid Dental Diet is available at US field hos-
pitals worldwide. Just add water and whisk.

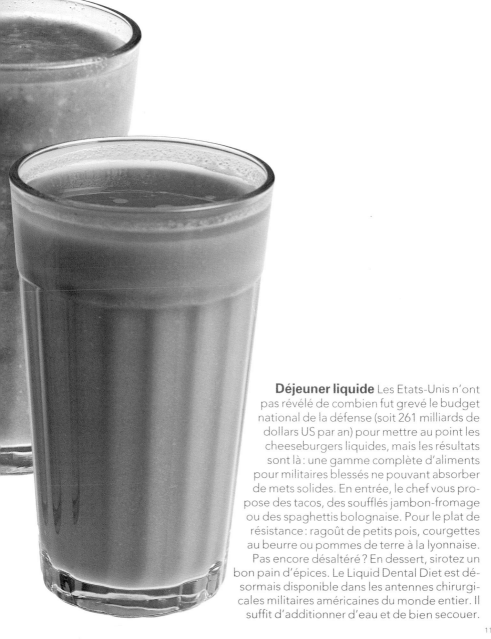

Déjeuner liquide Les Etats-Unis n'ont pas révélé de combien fut grevé le budget national de la défense (soit 261 milliards de dollars US par an) pour mettre au point les cheeseburgers liquides, mais les résultats sont là : une gamme complète d'aliments pour militaires blessés ne pouvant absorber de mets solides. En entrée, le chef vous propose des tacos, des soufflés jambon-fromage ou des spaghettis bolognaise. Pour le plat de résistance : ragoût de petits pois, courgettes au beurre ou pommes de terre à la lyonnaise. Pas encore désaltéré ? En dessert, sirotez un bon pain d'épices. Le Liquid Dental Diet est désormais disponible dans les antennes chirurgicales militaires américaines du monde entier. Il suffit d'additionner d'eau et de bien secouer.

Life-size Plastic tuna sushi—beautiful and non-perishable—is a visual way to show the menu of the day. For the ultimate Tokyo plastic food experience, go to the city's Kappabashi neighborhood: The old merchant district's few streets are chock-a-block with shops selling restaurant supplies. You will find plastic ducks, steaks, soups and everything you need to lure customers.

Grandeur nature Esthétiques et non périssables, les sushi de thon en plastique permettent au client de visualiser le menu du jour. Immergez-vous dans l'univers pur synthétique de la gastronomie de vitrine en allant flâner du côté de Kappabashi, à Tokyo. Dans les quelques rues de ce vieux quartier commerçant s'alignent boutique sur boutique de fournitures pour restaurants. Vous y trouverez des canards, des steaks, des soupes 100 % plastique, et tout ce qu'il vous faut pour appâter le chaland.

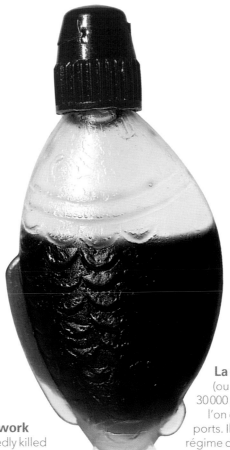

Death from overwork

(*karoshi*) has reportedly killed 30,000 people in Japan. Working an average of 2,044 hours a year (that's 400 more than the average German) can lead to burst blood vessels in the brain and exhaustion. Japanese inventors have come up with many time-saving devices to accommodate the increasingly busy lifestyle in the workplace. The handy soy sauce container above dispenses meal-size portions so you don't have to leave your desk at lunchtime.

La mort par surmenage

(ou *karoshi*) aurait déjà tué 30 000 personnes au Japon, si l'on en croit de récents rapports. Il faut reconnaître qu'au régime de 2 044 heures ouvrées par an (soit 400 fois le temps de travail moyen en Allemagne), on court droit à l'épuisement, voire à la rupture de vaisseaux sanguins dans le cerveau. Bien des inventions ont jailli des bureaux d'études nippons pour adapter la vie de l'employé type au rythme toujours plus effréné de sa journée de travail. Simple et pratique, ce réservoir de sauce soja dispense des portions individuelles calibrées pour un repas. Ainsi, plus besoin de quitter son bureau à l'heure du déjeuner.

Crème glacée à l'huile d'olive
Olive oil and nougat ice cream made from the secret recipe developed by the late Portuguese chef José Lampière. Created for a special menu based entirely on olive oil.

Crème glacée à l'huile d'olive et au nougat préparée suivant une recette secrète de feu José Lampierre, grand cuisinier portugais. Elle fut créée pour s'intégrer à un menu spécial entièrement à base d'huile d'olive.

Akutuq ice cream Caribou fat and seal oil whipped together, then blended with virgin snow. Garnished with fresh cranberries to cleanse the palate Arctic style.

Crème glacée akutuk Graisse de caribou et huile de phoque amalgamées au fouet, puis mélangées à de la neige vierge. Le tout garni de canneberges fraîches pour vous nettoyer le palais à la mode arctique.

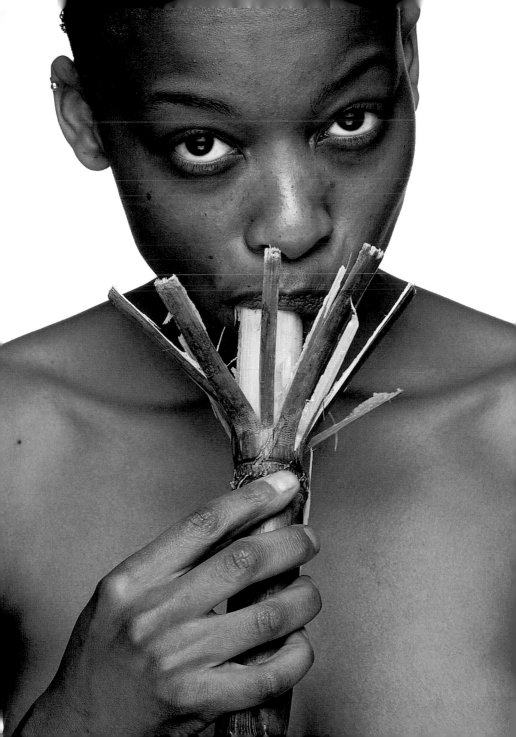

Sugar cane Try sugar cane, a popular chew in much of South America and Africa. Take a length of cane, crush the end so that it splinters, then suck and chew. In Brazil, where 274 million tons of sugar cane were produced last year, the juice is distilled to make ethanol, a fuel for cars and buses. Unfortunately, sugar cane alone isn't enough to power humans. In northern Brazil, where sugar cane is a staple of both the economy and the diet, malnutrition has left an estimated 30 percent of the population physically stunted or mentally impaired: Sugar cane cutters (the majority of the population) don't make enough money to buy more nutritious food.

Chewing gum South Korea has a chewing gum to suit every need, from Eve (made especially for women) to Brain (for those who want to boost their intelligence). Kwangyong Shin, assistant overseas manager at the Lotte company (makers of 200 gum varieties) recommends Dentist for healthy teeth and CaféCoffee for an instant caffeine hit. KyungRae Lee at Haitai (Lotte's big rival) suggests DHA-Q, which contains a "special ingredient" that "promotes the cells of the human brain." For better vision he recommends Eye Plus, which, with its bilberry extract, " protects the nerve cells of the eyes from exterior influence."

Canne à sucre Offrez-vous un plaisir que s'accordent déjà des millions d'amateurs en Amérique du Sud et en Afrique : mâchez de la canne à sucre. Il suffit de couper un morceau de la tige, de l'écraser à une extrémité pour diviser les fibres, puis de sucer en mâchouillant. Au Brésil, où 274 millions de tonnes de canne à sucre ont été produites en 1996, on distille son suc pour fabriquer de l'éthanol, un carburant utilisé pour les voitures et les bus. Malheureusement, le corps d'un homme est une mécanique plus exigeante qu'un moteur à explosion : dans le nord du Brésil, où l'alimentation comme l'économie s'appuient pour l'essentiel sur la canne à sucre, les statistiques sont accablantes : 30 % de la population souffrirait de déficiences physiques et mentales directement attribuables à la malnutrition. Les coupeurs de canne (soit la majorité de la population) ne gagnent pas assez pour acheter des aliments plus nutritifs.

Chewing-gum En Corée du Sud, il existe un chewing-gum pour chaque besoin, depuis « Eve » (spécial femmes) jusqu'à « Cerveau » (pour les consommateurs soucieux de doper leurs méninges). Kwangyong Shin, responsable-export adjoint de la firme Lotte (qui fabrique 200 types de chewing-gums) recommande « Dentiste » pour l'hygiène dentaire et Café-Coffee pour un apport instantané en caféine. Kyung Rae Lee, de chez Haitai (le grand rival de Lotte) propose de son côté DHA-Q, lequel contient un « ingrédient spécifique qui stimule les cellules du cerveau humain ». Pour améliorer l'acuité visuelle, il conseille Eye Plus, qui, grâce à son extrait de myrtille, « protège le nerf optique des perturbations extérieures ».

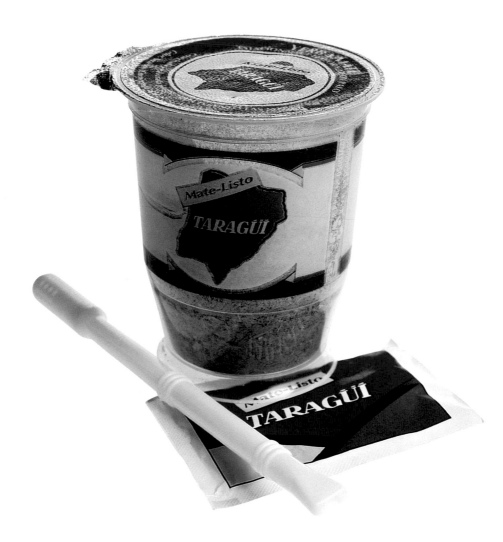

Argentines abroad can be easily identified when sipping a herbal brew called maté from a pumpkin gourd or this travel-ready plastic kit.

Easy It's the 4 percent caffeine in coffee that stimulates the heart and respiratory system and helps you stay awake. For the fastest, easiest cup of coffee, try Baritalia's self-heating espresso. Simply press the bottom of the cup, shake for 40 seconds, and sip steaming Italian roast. Hot chocolate option available.

Les Argentins à l'étranger sont facilement reconnaissables quand ils sirotent leur infusion d'herbes appelée *maté* dans une gourde en potiron ou dans ce kit de voyage en plastique.

Un jeu d'enfant Ce sont les 4 % de caféine contenus dans le café qui stimulent le cœur et le système respiratoire, et permettent de rester éveillé. Préparez-vous un petit café en un tournemain, grâce à l'expresso auto-chauffant de Baritalia. Appuyez sur le fond de la tasse, secouez-la pendant quarante secondes, et vous voilà servi: un bon café fumant, torréfié à l'italienne – à savourer sans se presser. Existe également en version chocolat chaud.

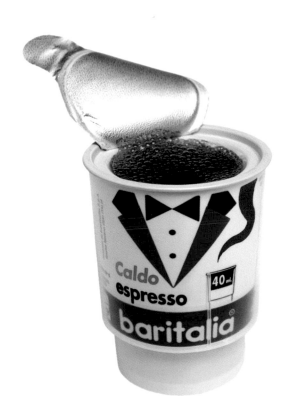

Dirt When South African San bushmen come home, they smear their tongues with dirt to express their love of the earth. If you can't quite manage that, try Dirt Cupcakes instead. A packet contains cupcake mix, cookie crumb toppings and gummy worms to stick on the 12 finished cakes.

Barbie food Cans of Barbie Pasta Shapes in Tomato Sauce contain classic glamour shapes associated with the infamous doll: necklace, bow, heart, bouquet of flowers and high-heeled shoes. The product is targeted at young girls—3.7 million tins were sold in 1997, making it the best-selling character pasta on the market. At 248 calories per 200g can, see how many you can eat before surpassing Barbie's sexy vital statistics of 45kg, 99cm bust, 46cm waist and 84cm hips.

Terre Quand les *bushmen* d'Afrique du Sud rentrent au bercail, ils s'enduisent la langue de boue pour exprimer leur attachement à leur sol. Si le procédé vous rebute, essayez ces muffins à la terre. Chaque sachet contient une préparation pour réaliser la pâte, des miettes de biscuit pour la garniture et, pour la touche finale, des vers gluants en gélatine à coller après cuisson sur vos 12 gâteaux.

Les conserves de pâtes Barbie à la sauce tomate sont préparées à base de nouilles «séduction» en forme de collier, de nœud, de cœur, de bouquet ou de mules à talons aiguilles, tous quolifichets indissociables de l'infâme poupée. Destiné aux fillettes, le produit semble avoir fait mouche : les ventes réalisées l'an dernier (3,7 millions de boîtes) l'ont propulsé au tout premier rang sur le marché des pâtes «figuratives». Au régime de 248 calories pour chaque boîte de 200 g, voyez quelle quantité vous pouvez absorber avant de dépasser les mensurations sexy de Barbie, soit 45 kg bon poids pour un ébouriffant 99-46-84.

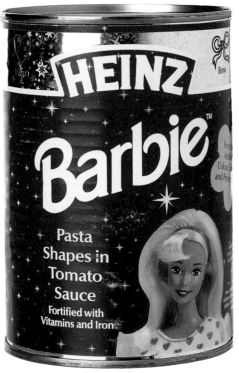

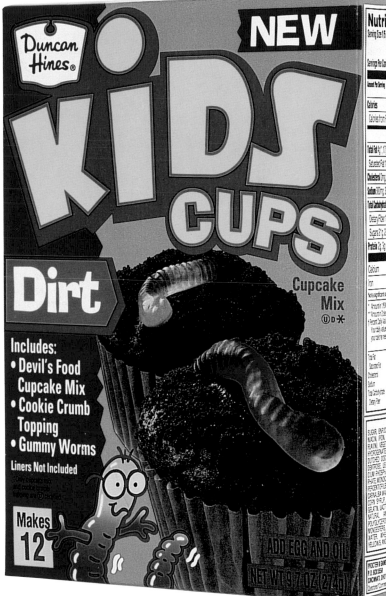

NEW

Duncan Hines®

KIDS CUPS

Dirt

Cupcake
Mix
Ⓤ D ✳

Includes:
- Devil's Food Cupcake Mix
- Cookie Crumb Topping
- Gummy Worms

Liners Not Included

Only cupcake mix and cookie crumb topping are Ⓤ certified.

Makes 12

ADD EGG AND OIL

NET WT 9.7 OZ (274g)

Nutrition Facts
Serving Size 1/6 package (61g about 1.5 cup mix) (Approx of 1 tsp topping) (6g 2 candies)
Servings Per Container 6

Amount Per Serving	MIX	2 BAKED CUPCAKES**
Calories	150	330
Calories from Fat	35	150

% Daily Value*

Total Fat 4g* 17g**	6%	26%
Saturated Fat 1g 2g	4%	10%
Cholesterol 0mg 35mg	0%	12%
Sodium 300mg 310mg	12%	13%
Total Carbohydrate 29g 49g	10%	16%
Dietary Fiber 1g 1g	5%	5%
Sugars 21g 27g		
Protein 2g 3g		

| Calcium | 2% | 2% |
| Iron | 6% | 6% |

Not a significant source of vitamin A and vitamin C.

* Amount for 1/6 Mix
** Amount in 2 decorated cupcakes.
† Percent Daily Values are based on a 2,000 calorie diet. Your daily values may be higher or lower depending on your calorie needs.

		Calories	2,000	2,500
Total Fat	Less than		65g	80g
Saturated Fat	Less than		20g	25g
Cholesterol	Less than		300mg	300mg
Sodium	Less than		2,400mg	2,400mg
Total Carbohydrate			300g	375g
Dietary Fiber			25g	30g

INGREDIENTS:
SUGAR, ENRICHED BLEACHED FLOUR (FLOUR, NIACIN, IRON, THIAMINE MONONITRATE, RIBOFLAVIN), VEGETABLE SHORTENING (PARTIALLY HYDROGENATED SOYBEAN OIL), COCOA DUTCHED (COCOA PROCESSED WITH ALKALI), DEXTROSE, LEAVENING (BAKING SODA, DICALCIUM PHOSPHATE, SODIUM ALUMINUM PHOSPHATE, MONOCALCIUM PHOSPHATE) CONTAINS 2 PERCENT OR LESS OF: ARTIFICIAL COLOR, BLUE 1, CARNAUBA WAX, CELLULOSE GUM, CITRIC ACID, CORN SYRUP, FRACTIONATED COCONUT OIL, GELATIN, LACTIC ACID, MODIFIED CORNSTARCH, NATURAL AND ARTIFICIAL FLAVORING, POLYGLYCEROL ESTERS FROM FAE, GLYCOL MONOESTERS, RED 40, SALT, SOY LECITHIN, WATER, WHEAT STARCH, XANTHAN GUM, YELLOW 6, AND YELLOW 5.

PROCTER & GAMBLE
P.O. BOX 45304
CINCINNATI, OHIO 45202
Questions? Comments? Call toll-free 1-800-395-4298

© 1998

Bananas "We are
forced to grow bananas
for other people, while there
is less corn to feed our own
populations," says Costa Rican
farmer Wilson Campos. Inten-
sive banana cultivation (controlled
by huge multinational fruit compa-
nies like Chiquita and Del Monte) leads
to deforestation and water pollution in
developing countries.

Bananes « On nous oblige à cultiver
des bananes pour l'exportation – du
coup, il n'y a plus assez de blé pour
nourrir nos propres populations »,
déplore Wilson Campos, un agri-
culteur du Costa Rica. Dans les
pays en voie de dévelop-
pement, la culture bananière
intensive (que contrôlent
d'énormes multinationales
fruitières, telles Chiquita et
Del Monte) est devenue
synonyme de déforestation
et de pollution de l'eau.

Giant Growing oversize vegetables is easy and fun if you have the right seed, says Bernard Lavery of the UK. Luckily he has plenty of seeds on offer, from giant peppers to giant antirrhinum (snap-dragons), hand-picked from his biggest and best plants. You have to join his seed club to get the full selection, but membership is free.

Gigantesques Faire pousser des légumes géants, rien de plus facile ni de plus amusant si l'on possède les graines idoines, assure le Britannique Bernard Lavery. Heureux jardiniers, vous trouverez chez lui un choix de semences à la mesure de vos ambitions, du poivron géant au muflier (gueule-de-loup) géant, toutes graines récoltées avec amour, à la main, sur ses plants les meilleurs et les plus hypertrophiés. Seuls les membres de son club grainier reçoivent une sélection complète, mais l'adhésion est gratuite.

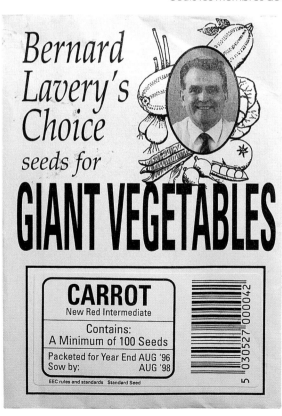

Bernard Lavery's Choice seeds for

GIANT VEGETABLES

CARROT
New Red Intermediate

Contains:
A Minimum of 100 Seeds

Packeted for Year End AUG '96
Sow by: AUG '98

EEC rules and standards Standard Seed

5 030527 000042

23

Eco-bottle When Alfred Heineken, head of the Dutch beer company, visited the Dutch Antilles, he noticed people living in shanties and streets littered with Heineken bottles. He set out to kill two birds with one stone. His invention, the "World Bottle," is square instead of round so that it can be used as a brick.

Eco-bouteille Lorsque Alfred Heineken, se trouvant à la tête de la brasserie industrielle néerlandaise du même nom, visita les Antilles hollandaises, il remarqua d'un côté d'infâmes taudis, de l'autre des rues jonchées de canettes Heineken. L'idée lui vint donc de faire d'une pierre deux coups. Ainsi naquit la bouteille recyclable «world», carrée et non pas ronde, qui, une fois vidée, fera une excellente brique.

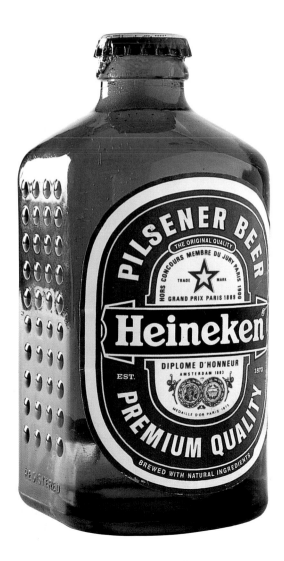

Packaging Kool-Aid, which is 92 percent packaging, is traditionally sold in powdered form. Water is added to reconstitute the drink. Enough powder to make about a liter of (artificially flavored) Kool-Aid costs US$0.21. However, you can buy the same amount of liquid in the Kool-Aid Bursts six-pack (or Squeezits, the competing brand, pictured) for $2.69—eleven times its normal price. But you do get something for your extra money: water—and packaging.

Emballage La boisson désaltérante Kool-Aid– 92% d'emballage pour 8% de produit – est traditionnellement vendue en poudre soluble : on y ajoute de l'eau pour reconstituer la boisson. La poudre nécessaire pour obtenir un litre de Kool-Aid (aux arômes 100% artificiels) coûte 0,21 $US. Cependant, on peut désormais acheter la même quantité de liquide sous la forme d'un pack de six Kool-Aid Bursts (ou Squeezits, la marque concurrente ici représentée) moyennant 2,69 US – soit onze fois le prix habituel. Mais le supplément vaut la peine : en prime, vous aurez de l'eau... et encore plus d'emballage.

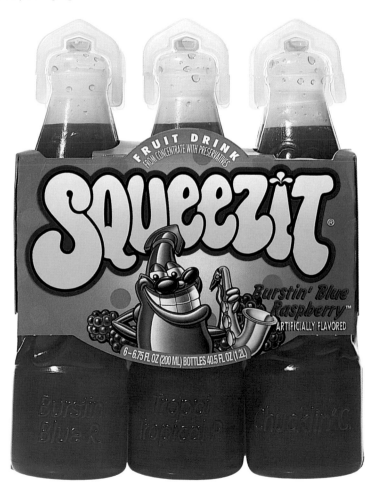

Names Through supermarket loyalty cards, multinationals obtain customer databases. Procter & Gamble has the names and addresses of three-quarters of the UK's families. Kraft is said to have more than 40 million names.

Des noms ! Par le biais des cartes de fidélité distribuées par les supermarchés, les multinationales obtiennent des renseignements sur leur clientèle. Ainsi, Procter & Gamble détient les noms et adresses des trois quarts des familles britanniques. Quant à la firme Kraft, elle posséderait un fichier de 40 millions de noms.

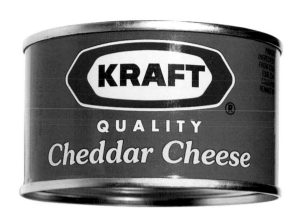

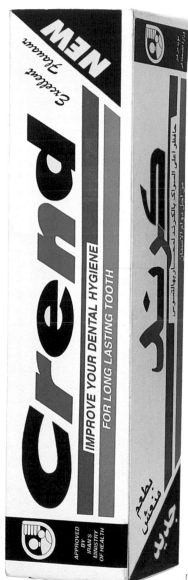

Alias In Iran, name-brand products are banned but copied. With slight modifications. Crest toothpaste, by Procter & Gamble, becomes Crend, by Iran-based Dr. Hamidi Cosmetics company.

Alias En Iran, les grandes marques sont bannies du marché... mais copiées – au prix de légères modifications. Ainsi, la pâte dentifrice Crest, distribuée par Procter & Gamble, s'est muée en Crend, fabriquée par la firme iranienne de cosmétiques du Dr Hamidi.

Violin bar case It was designed in Germany for partygoers in Muslim countries, where religion forbids drinking alcohol. It's a best-seller among Saudi Arabians.

Poultry carrier This chicken cage from Zimbabwe is made from twigs tied together with the dried stalks of banana trees. It sells for Z$40 (US$5) at the Mbare market in Harare.

Etui à violon-minibar Il fut inventé en Allemagne pour les fêtards des pays musulmans, où le code religieux interdit la consommation d'alcool. Les Saoudiens se l'arrachent.

Transport de volailles Cette cage à poule du Zimbabwe est fabriquée sur le principe du rotin, à partir de branches liées entre elles à l'aide de tiges sèches de bananier. Elle se vend 40ZS (5$US) sur le marché de Mbare, à Harare.

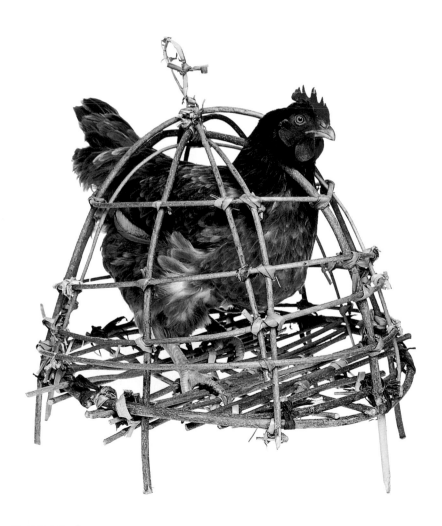

Regal This British Royal teapot isn't made of fine china. It doesn't even come from the UK—it's made in Taiwan. And you can't make tea in it. According to the manufacturers, the item is for decorative purposes only, and is not to be used as a teapot. If you have one that you can actually use, don't wash it with soap—that would alter the flavor of your tea. Use baking soda instead.

Royale Cette « théière royale britannique » n'est pas en porcelaine fine. Elle ne provient pas même du Royaume-Uni, puisqu'elle est produite à Taïwan. Et vous ne pourrez pas y faire de thé. Selon le fabricant, elle est à usage purement décoratif. Heureux possesseurs d'une théière utilisable, ne la lavez pas au liquide vaisselle : cela gâterait le goût du thé. Employez plutôt du bicarbonate de soude.

Serving _chimarrão_ to house guests is considered a sign of union and friendship in southern Brazil. To prepare the drink, fill two-thirds of a _cuia_ (gourd) with crushed maté leaves and top off with hot water (boiling water burns the herb). Then sip it with a _bomba_ (a metal straw with a filter) and enjoy.

Servir du _chimarrão_ à ses invités, en signe d'union et de bonne entente : telle est la règle pour tout Brésilien méridional respectueux des lois de l'hospitalité. Pour préparer cette boisson, remplissez aux trois-quarts une _cuia_ (calebasse) de feuilles de _maté_ écrasées, couvrez d'eau chaude – et non bouillante, ce qui brûlerait les herbes. Puis sirotez votre infusion à l'aide d'une _bomba_ (paille métallique munie d'un filtre) et régalez-vous.

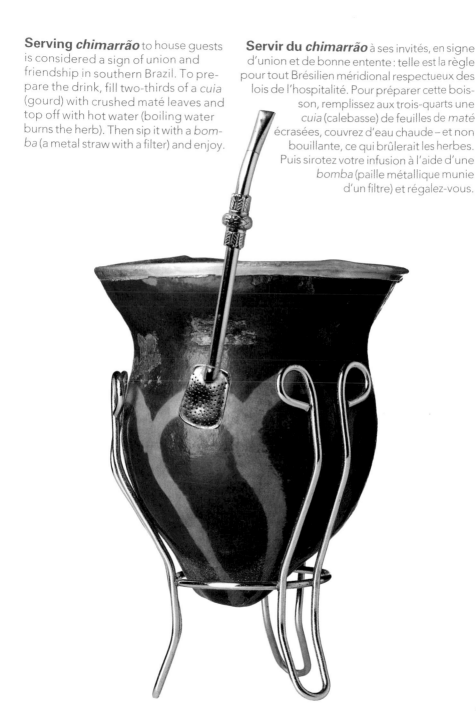

Plastic Most bottled water is packaged in plastic. In the USA alone, people empty 2.5 million plastic bottles an hour (each takes 500 years to decompose). That's why Argentinians Mirta Fasci and Luis Pittau designed EMIUM, reusable bottles that slot together like Lego bricks. Empties can be recycled and used to make furniture, or as insulation, or—when filled with cement—as construction bricks.

Plastique La plupart des eaux minérales sont vendues en bouteilles plastique. Les seuls Américains en vident 2,5 millions par heure (chacune d'elles mettra cinq cents ans à se décomposer). C'est pourquoi Mirta Fasci et Luis Pittau ont conçu EMIUM, des bouteilles recyclables qui s'emboîtent comme des briques Lego. Une fois vidées, on leur trouvera de multiples usages : éléments encastrables pour meuble en kit, matériau isolant... ou briques – il suffira de les remplir de ciment.

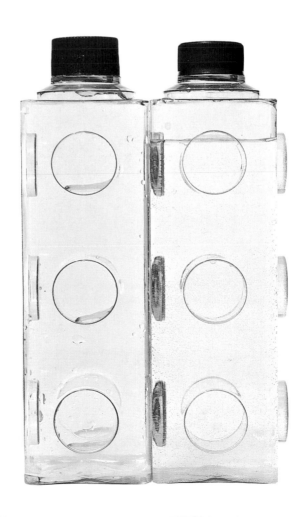

Can't find a recycling bin for your glass water bottles? Cut a bottle in half, turn it upside down, round off the rim and fuse it to a base to make a drinking glass that is environment-friendly and beautiful, too. This one is an initiative of Green Glass, a South Africa-based organization that fosters creative recycling.

Pas moyen de trouver un conteneur de collecte du verre ? Qu'à cela ne tienne : coupez vos bouteilles vides en deux, retournez-les, égalisez le bord et fixez le goulot sur un support. Vous voilà équipé de verres écologiques autant qu'esthétiques. C'est là une des astuces de l'association Green Glass, une organisation sud-africaine qui encourage le recyclage créatif.

Pink and red just don't match! If you're blind, you're probably sick of sighted people telling you how to dress. So invest in some color-coded plastic buttons. Each shape represents a different color: Black is square, yellow is a flower. Simply attach a button on the edge of your clothes and your dress sense will never be questioned again.

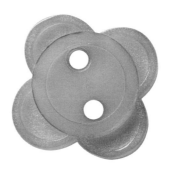

Le rose et le rouge, ça n'est pas assorti ! Si vous êtes aveugle, vous en avez sans doute soupé de ces bien-voyants qui s'acharnent à vous dire comment vous vêtir. Un investissement s'impose donc : procurez-vous des boutons en plastique permettant le codage des couleurs. Chaque forme représente un coloris différent : un carré pour le noir, une fleur pour le jaune, etc.. Cousez le bouton adéquat sur l'ourlet de vos vêtements, et soyez assuré que votre bon goût vestimentaire ne sera plus jamais remis en question.

Glue Just stick them on. Somebody somewhere decided to call them "pasties" (they come with a special glue that's kind to the nipple). The Pink Pussycat store in New York City, USA, sells pairs for between US$15 and $25, depending on the style. New lines include a camouflage design for romps in the jungle and leather pasties with a 5cm spike for heavy metal fans. The Pasties Appreciation Society claims they hang better from the larger breast. According to a spokesman for Scanna, the European distributor, the pasties business is kept afloat by prostitutes, strippers and "odd" girls. The British invented them.

Sex trade In Egypt, teenage entrepreneurs tear apart Western lingerie catalogs, arrange the pictures on corkboards, and sell them on Opera Square in the center of Cairo. A 100-page Victoria's Secret catalog has a street value of E£150 (US$43, or 16 times the original UK price). Strict Muslim laws ban all forms of "pornography" in Egypt. Western magazines, for example *Cosmopolitan*, are readily available, but with any revealing pages torn out.

Colle Vous les fixerez à la colle. Au reste, quelqu'un, quelque part, a décidé de les nommer «pasties» (gommettes), et ils s'accompagnent d'une colle spéciale n'agressant pas la peau délicate des mamelons. A New York, la boutique Pink Pussycat les vend entre 15 et 25 $US la paire, le prix variant selon le style. Dans la nouvelle collection, citons un modèle «camouflage» pour ébats dans la jungle, et un autre en cuir, agrémenté d'une pointe de fer de 5 cm, pour les fans de heavy metal. L'Association d'appréciation des pasties soutient qu'ils siéent mieux aux fortes poitrines. Selon un porte-parole de Scanna, le distributeur européen, le marché est maintenu à flot par les prostituées, les stripteaseuses et les filles «un peu spéciales». Autre détail: c'est une invention britannique.

Commerce sexuel En Egypte, l'esprit d'entreprise n'attend pas le nombre des années: des adolescents découpent les photos des catalogues occidentaux de lingerie et composent des collages sur panneaux de liège qu'ils iront vendre place de l'Opéra, dans le centre-ville du Caire. Un catalogue *Victoria's Secret* de 100 pages s'échange dans la rue à 150 £EG (43 $US, soit 16 fois son prix d'origine en Grande-Bretagne), les strictes lois islamiques interdisant toute forme de «pornographie» sur le territoire national. D'autres revues occidentales, telle *Cosmopolitan*, se trouvent sans difficulté, mais les pages quelque peu «dénudées» sont systématiquement arrachées avant la mise en vente.

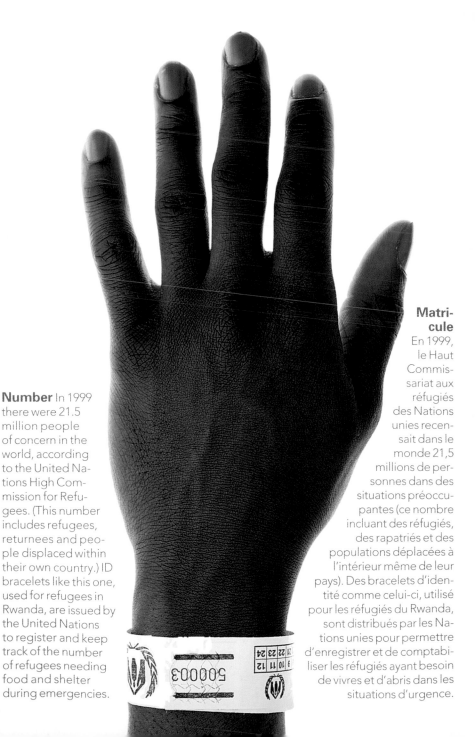

Number In 1999 there were 21.5 million people of concern in the world, according to the United Nations High Commission for Refugees. (This number includes refugees, returnees and people displaced within their own country.) ID bracelets like this one, used for refugees in Rwanda, are issued by the United Nations to register and keep track of the number of refugees needing food and shelter during emergencies.

Matri-cule En 1999, le Haut Commissariat aux réfugiés des Nations unies recensait dans le monde 21,5 millions de personnes dans des situations préoccupantes (ce nombre incluant des réfugiés, des rapatriés et des populations déplacées à l'intérieur même de leur pays). Des bracelets d'identité comme celui-ci, utilisé pour les réfugiés du Rwanda, sont distribués par les Nations unies pour permettre d'enregistrer et de comptabiliser les réfugiés ayant besoin de vivres et d'abris dans les situations d'urgence.

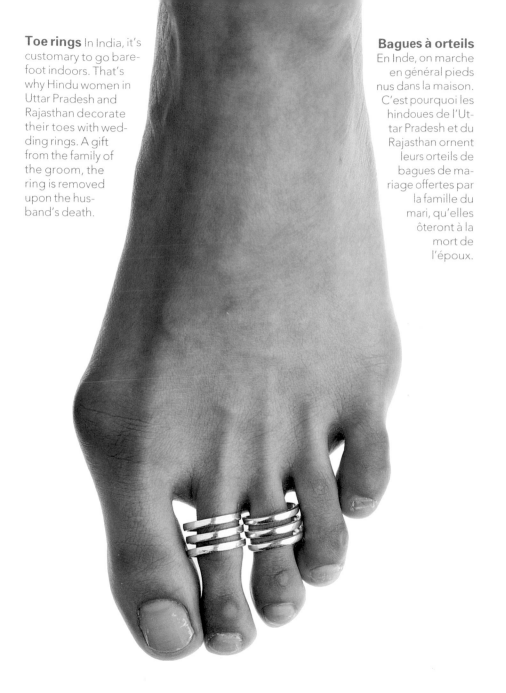

Toe rings In India, it's customary to go barefoot indoors. That's why Hindu women in Uttar Pradesh and Rajasthan decorate their toes with wedding rings. A gift from the family of the groom, the ring is removed upon the husband's death.

Bagues à orteils En Inde, on marche en général pieds nus dans la maison. C'est pourquoi les hindoues de l'Uttar Pradesh et du Rajasthan ornent leurs orteils de bagues de mariage offertes par la famille du mari, qu'elles ôteront à la mort de l'époux.

The earring at right is handcrafted in Mozambique and has a durable cardboard core wrapped in the distinctive coral-colored packaging of Palmar-brand cigarettes. They're available at Arte Dif, a craft shop in Maputo that sells items made by war victims, for 4,000 meticais (US$0.50) a pair.

Bullets These earrings from Cambodia are made out of bullet shells left over from the regime of the Khmer Rouge. There probably aren't that many around, though—soldiers were instructed to save bullets. Slitting throats was a popular killing method for adults, as was anything involving farm tools or bricks. For children, smashing skulls against walls was more common.

Moose droppings

were popular souvenirs in Norway during the 1994 Lillehammer Olympics. In Sweden, they're always popular—2,000 jars a year are sold. If you don't want a whole jar, go for the dangling clip-on earrings made from them.

Cette boucle d'oreille (à droite), fabriquée main au Mozambique, se compose d'une solide structure en carton, que l'on enroule dans l'emballage rouge corail propre aux cigarettes Palmar. Vous la trouverez à 4 000 M (0,50 $ US) la paire chez Arte Dif, un magasin d'artisanat de Maputo qui vend des objets confectionnés par des victimes de guerre.

Balles perdues Ces boucles d'oreille cambodgiennes sont confectionnées à partir de cartouches oubliées par le régime Khmer Rouge. La matière première n'abonde sûrement pas, sachant que les soldats avaient pour consigne d'épargner les balles. Il s'agissait donc de tuer à l'économie. On trucidait volontiers les adultes en leur tranchant la gorge ou à l'aide d'instruments divers, outils agricoles ou simples briques. Aux enfants, on réservait d'ordinaire un autre traitement : on leur éclatait le crâne contre un mur.

Les excréments d'élan firent recette dans les magasins de souvenirs norvégiens durant les jeux Olympiques d'hiver de Lillehammer, en 1994. En Suède, leur succès ne date pas d'hier et ne se dément pas puisque, chaque année, les Suédois en achètent 2 000 pots. Un bocal entier vous paraît excessif ? Rabattez-vous sur les clips pendants d'oreilles en véritables crottes.

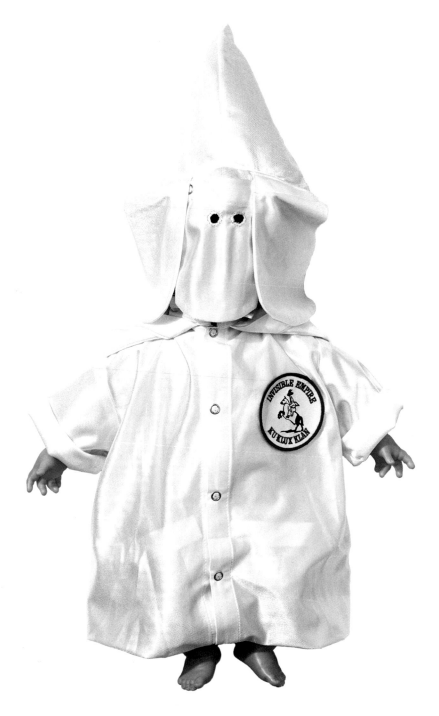

Aryan costume What do racist bigots give their kids to play with? These fetching satin robes are quite popular, according to the North Carolina, USA, chapter of the Knights of the Ku Klux Klan. Dedicated to "the preservation of the White race," KKK members don a similar outfit for ceremonies. Although young Knights rarely take part in public outings, they can practice dressing up at home in costumes made to order in small sizes by the KKK's Anna Veale. Optional KKK accessories include a toy monkey hung by a noose from a belt (it represents a person of African descent). Dwindling membership— down from five million in 1920 to 2,500 in 1998— has been bad for the toy robe business, though. And with only "pure White Christian members of non-Jewish, non-Negro and non-Asian descent" welcome, the KKK has already eliminated most of its global customer base.

Costume aryen Quels jouets les racistes fanatiques offrent-ils à leurs enfants ? Ces longues tuniques en satin, fort seyantes, remportent un franc succès chez les Chevaliers du Ku Klux Klan de Caroline du Nord. Les membres de l'organisation, dévoués à la cause de « la préservation de la race blanche », en portent une semblable lors des cérémonies. Bien que les jeunes Chevaliers ne prennent que rarement part aux sorties publiques, ils peuvent s'entraîner chez eux à porter cet habit, réalisé en taille enfant – sur commande uniquement – par Anna Veale, membre du Klan. Parmi les accessoires en option, un singe pendu par le cou (symbolisant une personne d'origine africaine) à accrocher à la ceinture. Avec un nombre d'adhérents en plein déclin – 5 millions en 1920 contre 2 500 en 1998 – la vente de la panoplie enfant a, il faut l'avouer, bien chuté. Et comme il n'accepte que les « chrétiens blancs, purs, sans aucune ascendance juive, nègre ou asiatique », le KKK a déjà éliminé l'essentiel de sa clientèle mondiale.

Ethnic bandage Every day, millions of people worldwide reach for a Band-Aid. According to its makers, Johnson & Johnson, this sterile adhesive dressing is one of "the world's most trusted woundcare products." Not everyone can wear them discreetly, though: The pinkish hue of Band-Aids stands out glaringly on dark flesh. Now, however, darker-skinned people can dress their wounds with Multiskins, the "adhesive bandages for the human race." Produced in the USA, the "ethnically sensitive" dressings come in three shades of brown.

Pansement ethnique Tous les jours, des millions de gens aux quatre coins de la planète utilisent un Band-Aid. Selon le fabricant, Johnson & Johnson, ce pansement adhésif stérile est l'un des « produits de premiers soins en qui le monde a le plus confiance ». Mais il n'a pas la même discrétion sur toutes les peaux : sur un épiderme noir, la teinte rose clair du Band-Aid ressort terriblement. Par chance, les personnes de couleur peuvent désormais panser leurs plaies avec Multiskins (multipeaux), « le pansement adhésif réellement universel ». Fabriqué aux Etats-Unis, ce produit qui « respecte la différence » existe en trois nuances de brun.

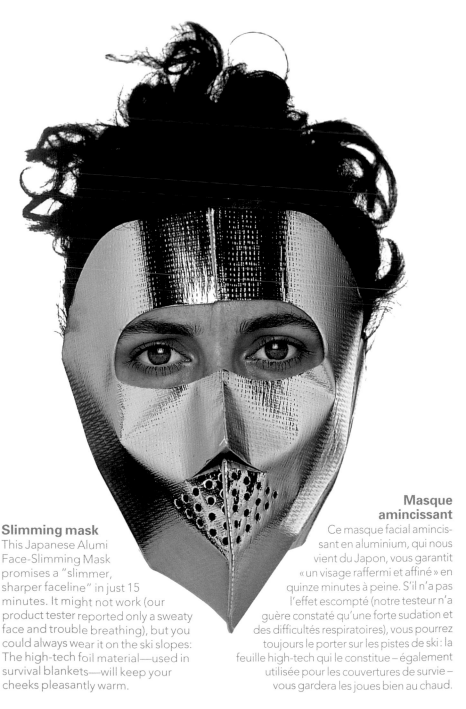

Slimming mask

This Japanese Alumi Face-Slimming Mask promises a "slimmer, sharper faceline" in just 15 minutes. It might not work (our product tester reported only a sweaty face and trouble breathing), but you could always wear it on the ski slopes: The high-tech foil material—used in survival blankets—will keep your cheeks pleasantly warm.

Masque amincissant

Ce masque facial amincissant en aluminium, qui nous vient du Japon, vous garantit « un visage raffermi et affiné » en quinze minutes à peine. S'il n'a pas l'effet escompté (notre testeur n'a guère constaté qu'une forte sudation et des difficultés respiratoires), vous pourrez toujours le porter sur les pistes de ski : la feuille high-tech qui le constitue – également utilisée pour les couvertures de survie – vous gardera les joues bien au chaud.

The paintball face mask is thickly padded to minimize bruises from the 300km-per-hour capsules of paint opponents fire at one another (frequently from within 10m!). The goggle lenses can withstand a shotgun blast from 20m.

Le masque anti-bombe à peinture est solidement rembourré pour amortir l'impact des cartouches de peinture que se tirent à la face les adversaires, projectiles qui vous arrivent à la vitesse de 300 km/h (et sont souvent lancés à 10 m de distance à peine !). Les lunettes de protection peuvent quant à elles supporter l'impact d'un coup de fusil tiré à 20 m.

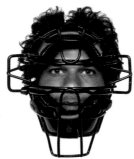

Baseball catchers wear face masks of steel wire coated with rubber to protect against balls speeding toward them at 130km per hour.

Les *catchers* de base-ball portent des masques grillagés en fil d'acier gainé de caoutchouc, pour se protéger des balles qui fusent sur eux à la vitesse de 130 km/h.

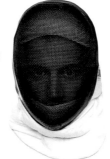

The fencing helmet is a face mask of dense steel mesh, girded by a bib of leather or Kevlar (an industrial material that is virtually bulletproof).

Le casque d'escrime est modelé dans une maille d'acier très dense, cerclée d'une bavette de cuir ou de kevlar (un matériau industriel pratiquement à l'épreuve des balles).

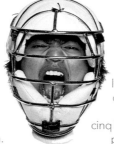

Nippon Kempo, developed in Japan in the 1960s, combines the martial arts of karate, judo and jujitsu. Because the head is a target for kicks and punches, contestants wear a face mask of five metal bars, a compromise between visibility and protection.

Le nippon kempo, développé au Japon dans les années 60, est une combinaison d'arts martiaux : karaté, judo et jujitsu. La tête étant la cible de maints coups de pieds et de poings, les combattants portent un casque protecteur composé de cinq barres métalliques, offrant un compromis entre visibilité et protection.

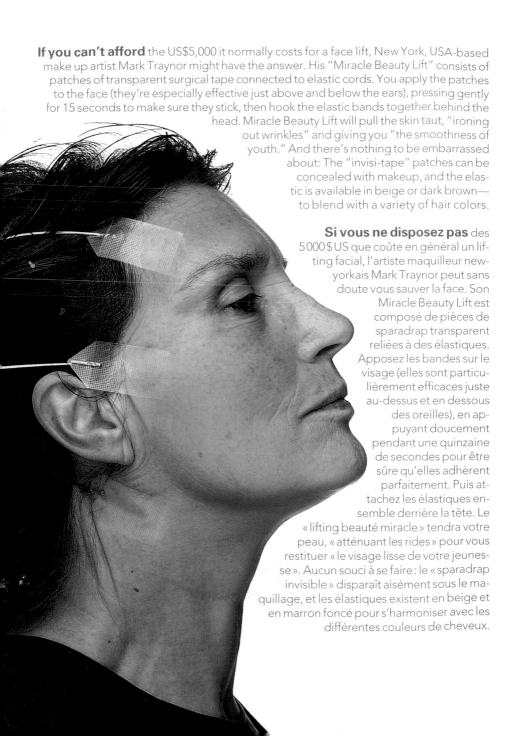

If you can't afford the US$5,000 it normally costs for a face lift, New York, USA-based make up artist Mark Traynor might have the answer. His "Miracle Beauty Lift" consists of patches of transparent surgical tape connected to elastic cords. You apply the patches to the face (they're especially effective just above and below the ears), pressing gently for 15 seconds to make sure they stick, then hook the elastic bands together behind the head. Miracle Beauty Lift will pull the skin taut, "ironing out wrinkles" and giving you "the smoothness of youth." And there's nothing to be embarrassed about: The "invisi-tape" patches can be concealed with makeup, and the elastic is available in beige or dark brown— to blend with a variety of hair colors.

Si vous ne disposez pas des 5 000 $ US que coûte en général un lifting facial, l'artiste maquilleur new-yorkais Mark Traynor peut sans doute vous sauver la face. Son Miracle Beauty Lift est composé de pièces de sparadrap transparent reliées à des élastiques. Apposez les bandes sur le visage (elles sont particu-lièrement efficaces juste au-dessus et en dessous des oreilles), en ap-puyant doucement pendant une quinzaine de secondes pour être sûre qu'elles adhèrent parfaitement. Puis at-tachez les élastiques en-semble derrière la tête. Le « lifting beauté miracle » tendra votre peau, « atténuant les rides » pour vous restituer « le visage lisse de votre jeunes-se ». Aucun souci à se faire : le « sparadrap invisible » disparaît aisément sous le ma-quillage, et les élastiques existent en beige et en marron foncé pour s'harmoniser avec les différentes couleurs de cheveux.

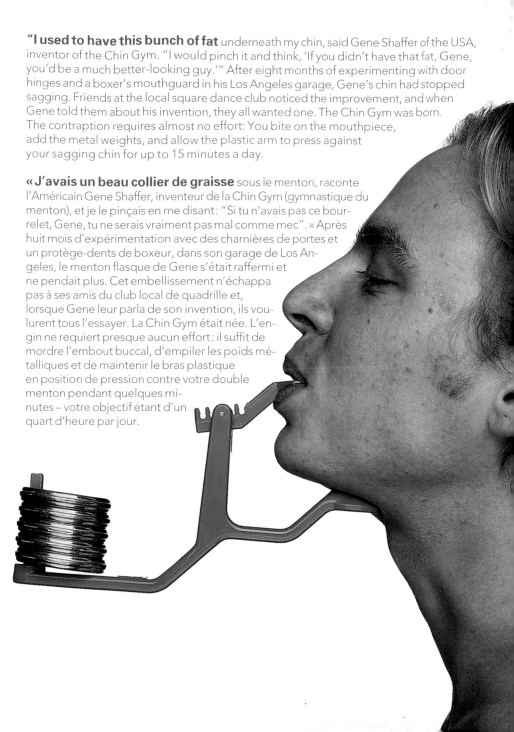

"I used to have this bunch of fat underneath my chin, said Gene Shaffer of the USA, inventor of the Chin Gym. "I would pinch it and think, 'If you didn't have that fat, Gene, you'd be a much better-looking guy.'" After eight months of experimenting with door hinges and a boxer's mouthguard in his Los Angeles garage, Gene's chin had stopped sagging. Friends at the local square dance club noticed the improvement, and when Gene told them about his invention, they all wanted one. The Chin Gym was born. The contraption requires almost no effort: You bite on the mouthpiece, add the metal weights, and allow the plastic arm to press against your sagging chin for up to 15 minutes a day.

« J'avais un beau collier de graisse sous le menton, raconte l'Américain Gene Shaffer, inventeur de la Chin Gym (gymnastique du menton), et je le pinçais en me disant: "Si tu n'avais pas ce bourrelet, Gene, tu ne serais vraiment pas mal comme mec". » Après huit mois d'expérimentation avec des charnières de portes et un protège-dents de boxeur, dans son garage de Los Angeles, le menton flasque de Gene s'était raffermi et ne pendait plus. Cet embellissement n'échappa pas à ses amis du club local de quadrille et, lorsque Gene leur parla de son invention, ils voulurent tous l'essayer. La Chin Gym était née. L'engin ne requiert presque aucun effort: il suffit de mordre l'embout buccal, d'empiler les poids métalliques et de maintenir le bras plastique en position de pression contre votre double menton pendant quelques minutes – votre objectif étant d'un quart d'heure par jour.

The chest belt, or breast flattener, originated in the Hellenic period of ancient Greece. It was incorporated into the world of Catholic lingerie in the Middle Ages. Until the late 1930s, nuns wrapped themselves up in the wide linen band daily. This one is trimmed with an embroidered cross.

Curves have the look, feel and bounce of real breasts. Inserted in your bra or swimsuit, these waterproof, silicone gel pads (below) will enhance your bust by up to 2 1/2 cups—without any messy surgery or adhesives. According to the manufacturer, Curves' 150,000 customers include "some of the most confident women in the world." But in case you're not the typical, self-assured Curves customer, the pads are "shipped in a plain, discreet box."

La ceinture de poitrine, qui aplatit les seins, apparut dans la Grèce antique à la période hellénistique, et trouva sa place dès le Moyen Age dans le monde hermétique de la lingerie catholique. Jusqu'à la fin des années 30, les nonnes s'enveloppaient chaque jour dans cette large bande de tissu. Ce modèle-ci s'orne coquettement d'une croix brodée.

Les Curves sont des rondeurs embellissantes présentant l'apparence, la consistance et le rebondi d'une vraie poitrine. Calés dans votre soutien-gorge ou votre maillot de bain, ces coussinets étanches en gel de silicone ajouteront à votre galbe jusqu'à deux tailles et demie. Et cela, sans adhésif ni fastidieuse intervention chirurgicale. Selon le fabricant, les Curves ont déjà convaincu 150 000 clientes, dont « quelques-unes des femmes les plus sûres d'elles au monde ». Admettons que vous ne soyez pas la typique acheteuse de Curves, libérée, assurée et épanouie : n'ayez crainte, ces coussinets vous seront « livrés dans des emballages neutres et discrets ».

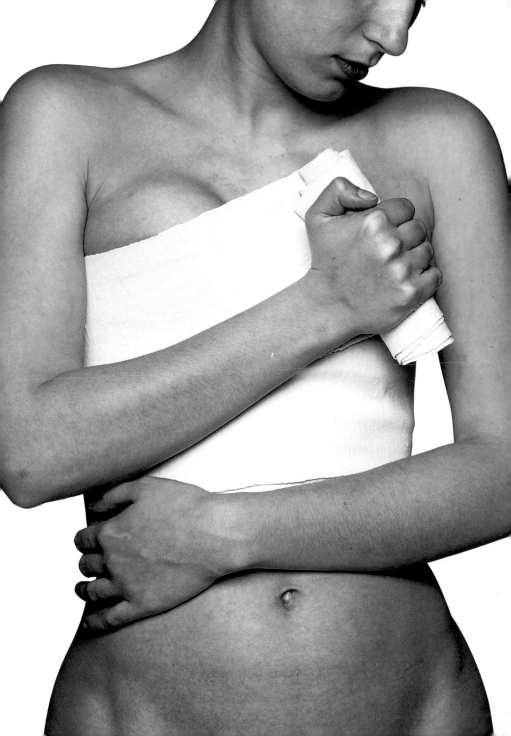

Prosthetics Each year 25,000 people step on land mines. Ten thousand of them die. The lucky ones restart their lives as amputees. One of the first problems they face is getting a new leg—not an easy task in a war-torn, mine-ridden country. Handicap International, a relief organization, teaches local workshops how to make cheap and effective legs from available resources. The "Sarajevo Leg," constructed of stainless steel and polyurethane, is found only in countries with the machinery to assemble it. Victims in less developed countries—Vietnam, for example—might be fitted with a rubber foot, attached to a polypropylene leg. And when there's nothing at all, people recycle the garbage left behind by war: One child's prosthetic from Cambodia was fashioned from a 75mm rocket shell and a flip-flop sandal.

Prothèses Chaque année, 25 000 personnes marchent sur des mines, et 10 000 en meurent. Les plus chanceuses recommencent leur vie avec une jambe en moins. L'un des premiers problèmes que rencontrent ces amputés est de remplacer le membre manquant – ce qui n'est pas chose aisée dans un pays ravagé par la guerre et truffé de mines. L'organisation humanitaire Handicap International enseigne lors des ateliers qu'elle anime sur le terrain comment confectionner des jambes fonctionnelles et bon marché à partir des ressources locales. On ne trouve cette « jambe de Sarajevo » en acier inoxydable et polyuréthane que dans les pays disposant de la machinerie nécessaire au montage. Dans les Etats moins développés, tels le Viêt Nam, les victimes des mines devront se contenter d'un pied de caoutchouc fixé à une jambe en polypropylène. Là où l'on ne trouve plus rien, les gens recyclent les débris laissés par la guerre : au Cambodge, on a pu voir une jambe artificielle pour enfant fabriquée à partir de la coque d'une roquette de 75 mm... et d'une tong.

Feet High heels are bad for your health. Heels more than 5.7cm high distribute your weight unevenly, putting stress on the spine and causing back pain. In addition, they put excessive pressure on the bones near the big toe, leading to stress fractures and hammer toes—inward curving joints resembling claws. Prolonged wear can even bring on arthritis. According to shiatsu (a Japanese massage therapy), energy lines running through the body end in "pressure points" in the feet. Massaging the pressure points, practitioners believe, relieves aches and pains elsewhere in the body. So after a long day's work, slip on these shiatsu socks. The colored patches mark pressure points: You massage the big blue one, for example, to soothe a troubled liver. And the green one near the heel? That's for sexual organs and insomnia—all in one.

Pieds Les talons hauts nuisent à la santé. S'ils dépassent 5,7 cm, ils distribuent inégalement le poids du corps, créant des tensions dans la colonne vertébrale et provoquant des douleurs dorsales. En outre, une pression excessive s'exerce sur les os proches du gros orteil, pouvant entraîner des fractures spontanées dites « de fatigue » et des déformations – l'articulation s'incurve vers l'intérieur, comme une griffe, formant ce qu'on appelle un « orteil en marteau ». Et en cas de port prolongé, gare à l'arthrite ! Selon les principes du *shiatsu*, une technique japonaise de massage thérapeutique, les lignes d'énergie qui parcourent le corps se terminent dans les pieds, en des points précis appelés « points de pression ». Il suffit de masser ces terminaux – assurent les initiés – pour soulager maux et douleurs partout dans le corps. Aussi, après une longue journée de travail, pensez à enfiler vos chaussettes de shiatsu. Les repères colorés indiquent les différents points de pression. Pour requinquer un foie fatigué, par exemple, massez au niveau de la grande tache bleue. La verte, près du talon ? Souveraine pour les organes génitaux et contre l'insomnie – deux bienfaits en un.

Blood type condoms Millions of people worldwide consult astrological horoscopes to understand their true personality. In Japan, however, another theory of human nature—based on the four human blood types—has taken hold. People with Type A blood are said to be orderly, soft-spoken and calm, albeit a little selfish; Type B people are independent, passionate and impatient; Type AB, rational, honest but unforgiving; and Type O, idealistic and sexy but unreliable. Now an array of products tailored to the blood type of consumers has hit the Japanese market. Osaka-based Jex Company manufactures blood type condoms. "For the always anxious, serious and timid A boy," the appropriate condom is of standard shape and size, pink and .03mm thick. For "the cheerful, joyful and passionate O boy," the condom is textured in a diamond pattern. Each packet comes with instructions and mating advice for each blood type. (The ideal couple, in case you were wondering, is an O man and an A woman. According to the packet, they would earn 98 out of 100 "compatibility points.") Two million blood type condoms are sold every year in Japan.

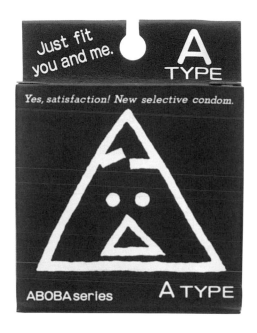

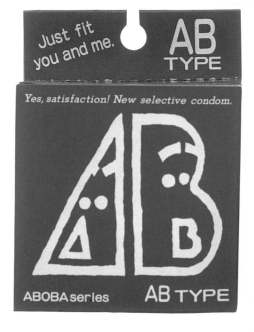

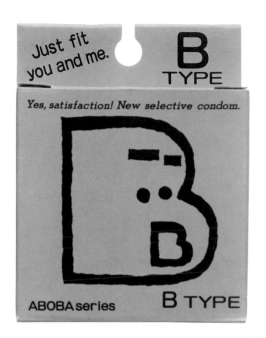

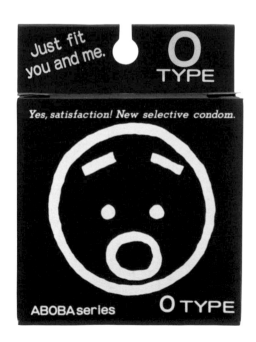

A chaque groupe sanguin son préservatif Aux quatre coins du monde, des millions de gens consultent leur horoscope dans l'espoir de connaître leur véritable personnalité. Au Japon, une nouvelle théorie de la nature humaine s'est pourtant imposée, fondée cette fois sur les quatre groupes sanguins. Ainsi, les personnes du groupe A sont censées être calmes, ordonnées, quoiqu'un peu égoïstes, et s'exprimer d'une voix douce ; celles du groupe B sont indépendantes, passionnées et peu patientes ; celles du groupe AB, rationnelles, honnêtes, mais intransigeantes ; celles du groupe O, idéalistes et sexy, mais peu fiables. Aujourd'hui, tout un éventail de produits ciblés sur ces catégories envahit le marché nippon. A Osaka, la Jex Company fabrique par exemple des préservatifs compatibles avec les groupes sanguins. Aux « garçons du groupe A, toujours anxieux, sérieux et timides », il faut selon elle une forme et une taille standard, une couleur rose et une épaisseur de 0,3 mm ; au « jeune homme gai, enjoué, passionné du groupe O », elle réserve un modèle doté de reliefs en losanges. On trouvera en outre dans chaque paquet un mode d'emploi et des conseils pour réussir ses nuits d'amour selon les groupes sanguins (si cela vous intéresse, sachez que le couple idéal est formé d'un homme du groupe O et d'une femme du groupe A – selon la notice, ils atteindraient un score de 98 sur 100 en matière de compatibilité). Deux millions de ces préservatifs sont vendus chaque année au Japon.

Penis gourd Along the Sepik River in Papua New Guinea, the penis gourd is an indispensable accessory for men. "With the heat, humidity and lack of laundry facilities," says Kees Van Denmeiracker, a curator at Rotterdam's Museum of Ethnology, "it's better to use a penis gourd than shorts. It's great for hygiene, and besides, textiles are so expensive." Made from forest-harvested calabash fruit, gourds are sometimes topped off with a small receptacle that's ideal for carrying around tobacco, money and other personal effects. Members of the Yali clan sport gourds up to 150cm long, though more modest gourds (like the 30cm model featured here) are the norm. Most men make their gourds for personal use, but thanks to an increasing demand from tourists, penis gourds can occasionally be purchased at local markets for use abroad.

A solid punch from a trained boxer can deliver the force of a 6kg padded mallet striking you at 30km per hour. But blows below the waist often receive only warnings from referees, so boxers have to watch out for themselves. The Everlast groin protector consists of a hard plastic cup embedded in a thick belt of dense foam.

Cache-sexe Sur les rives de la Sepik, en Papouasie-Nouvelle-Guinée, la calebasse cache-sexe est un accessoire indispensable aux hommes. « Avec la chaleur, l'humidité et la difficulté à laver ses vêtements, mieux vaut porter une calebasse cache-sexe que des shorts, explique Kees Van Denmeiracker, conservateur au musée d'Ethnologie de Rotterdam. C'est idéal pour l'hygiène et, du reste, les tissus sont hors de prix. » Confectionnés à partir des calebasses de fruits récoltées dans la forêt, les cache-sexe sont parfois surmontés d'un petit réceptacle, idéal pour transporter son tabac, son argent et autres effets personnels. Les membres du clan Yali arborent des calebasses parfois longues de 1,50 m, bien que le modèle courant soit de dimension plus modeste (celle présentée ici mesure 30 cm). La plupart des hommes fabriquent des cache-sexe pour leur usage personnel, mais en raison de l'intérêt grandissant des touristes, on trouve parfois sur les marchés locaux des calebasses péniennes destinées à l'export.

Un bon coup de poing assené par un boxeur bien entraîné peut avoir le même impact qu'un maillet rembourré de 6 kg frappant à la vitesse de 30 km/h. Or, les coups en dessous de la ceinture ne sont guère sanctionnés que par un avertissement de l'arbitre. Les boxeurs ont donc tout intérêt à prendre leurs précautions et à porter Everlast, une coquille en plastique dur intégrée à une épaisse ceinture de mousse compacte.

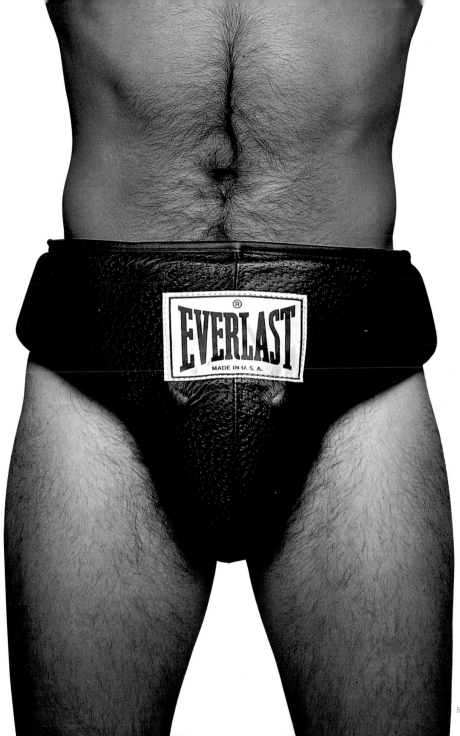

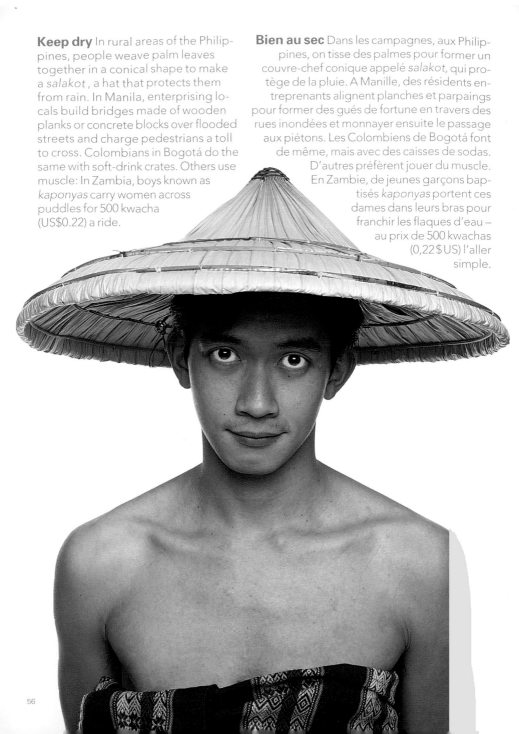

Keep dry In rural areas of the Philippines, people weave palm leaves together in a conical shape to make a *salakot*, a hat that protects them from rain. In Manila, enterprising locals build bridges made of wooden planks or concrete blocks over flooded streets and charge pedestrians a toll to cross. Colombians in Bogotá do the same with soft-drink crates. Others use muscle: In Zambia, boys known as *kaponyas* carry women across puddles for 500 kwacha (US$0.22) a ride.

Bien au sec Dans les campagnes, aux Philippines, on tisse des palmes pour former un couvre-chef conique appelé *salakot*, qui protège de la pluie. A Manille, des résidents entreprenants alignent planches et parpaings pour former des gués de fortune en travers des rues inondées et monnayer ensuite le passage aux piétons. Les Colombiens de Bogotá font de même, mais avec des caisses de sodas. D'autres préfèrent jouer du muscle. En Zambie, de jeunes garçons baptisés *kaponyas* portent ces dames dans leurs bras pour franchir les flaques d'eau – au prix de 500 kwachas (0,22 $US) l'aller simple.

Water Lesotho is a mountainous country surrounded by South Africa. The Sotho people (formerly known as the Basuto), who live in the southern part of the country, wear conical rain hats made out of straw. They'll soon have to share their rainwater with their neighbors: In 1991 work started on dams that are part of a hydroelectric project designed to supply South Africa's dry Gauteng province with power and water.

Leaf If you live in the tropics, grab a giant leaf to use as an umbrella. Nature designed rain forest leaves to deflect water (even though water makes up 90 percent of leaf weight). Or wait until the leaves are dry and weave them into a hat like this one, made in India of coconut leaves.

Eau Le Lesotho est un Etat montagneux enclavé dans l'Afrique du Sud. Chez les Sotho, un peuple implanté dans la partie méridionale du pays (et autrefois connu sous le nom de Basuto), on s'abrite de la pluie sous des chapeaux coniques en paille. Ils devront néanmoins à brève échéance se résoudre à partager leur eau de pluie avec leurs voisins. En 1991 se sont ouverts des chantiers de barrages s'intégrant à un vaste projet hydroélectrique : l'idée est d'alimenter en énergie et en eau le Gauteng, une province aride d'Afrique du Sud.

Feuille Pas de chichis si vous vivez sous les tropiques : saisissez-vous d'une feuille géante, elle vous tiendra lieu de parapluie. Dame nature a conçu les feuillages des forêts humides précisément pour dévier les ruissellements (alors même que l'eau représente 90 % du poids d'une feuille). Autre solution : attendez que les feuilles sèchent, tissez-les et confectionnez un chapeau comme celui-ci, fabriqué en Inde à partir de feuilles de cocotier.

Design your own chin wig or false beard at Archive and Alwin in London, UK. A chin wig takes about two weeks to make, mainly from yak belly hair. Or choose from a wide selection of ready-to-wear styles (the Salvador Dalí and bright blue goatee models are very popular).

Dessinez vous-même votre barbe postiche chez Archive and Alwin, à Londres. La confection de faux poils au menton prend environ deux semaines, la matière première étant le plus souvent prélevée sur le ventre d'un yak. Les impatients pourront faire leur choix parmi de nombreux modèles prêts-à-porter (les petites barbiches bleu vif et le modèle Salvador Dalí connaissent un grand succès).

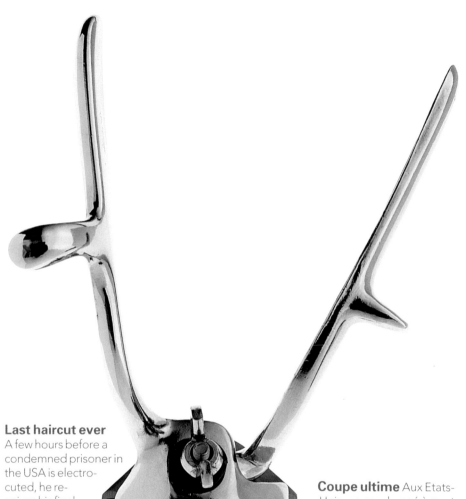

Last haircut ever
A few hours before a
condemned prisoner in
the USA is electro-
cuted, he re-
ceives his final
haircut—his head
and left leg are
shaved so that
the electrodes
cling snugly to
his skin. Despite
the preparations,
however, there
have been seven botched electrocu-
tions in the USA since 1985 (including
one in which flames 15cm high leaped
from the prisoner's head).

Coupe ultime Aux Etats-
Unis, un condamné à mort
passe pour la dernière fois
chez le coiffeur quelques
heures avant son électrocu-
tion : on lui rase en effet la
tête et la jambe gauche, afin
que les électrodes adhèrent
bien à la peau. En dépit de
ces préparatifs, on compte
sept électrocutions ratées aux Etats-
Unis depuis 1985 (dont une au cours de la-
quelle on a pu voir des flammes de 15 cm
s'échapper de la tête d'un prisonnier).

Unemployed youth in Zambia collect multicolored plastic bags to make flowerlike arrangements and funeral wreaths. In Lusaka, plastic flowers are sold in the mornings along Nationalist Road and near the University Teaching Hospital mortuary.

Les jeunes chômeurs zambiens récupèrent des sacs plastique multicolores pour en faire des compositions florales et des couronnes funéraires. A Lusaka, ces fleurs synthétiques se vendent le matin le long de Nationalist Road et à proximité de la morgue, située dans l'enceinte du Centre hospitalier universitaire.

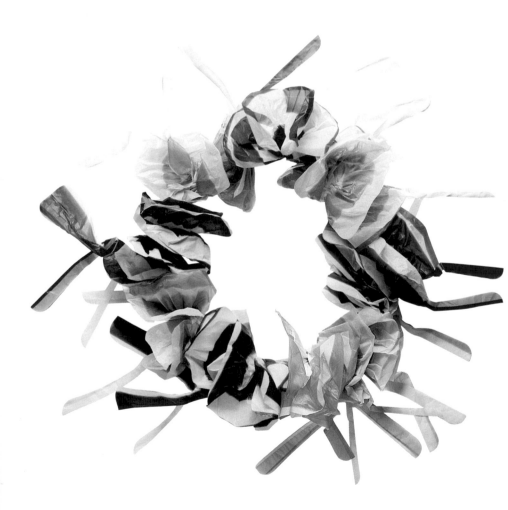

Penis ring This furry sexual aid, known as the Arabian Goat's Eye, is designed to heighten sensations in women and hold back ejaculation in men. Worn just behind the head of the fully erect penis during intercourse, the Goat's Eye is shrouded in mystery and legend. The ring is fashioned from a slice of deer's leg, not from a goat. Slipped onto the penis before arousal, its hold tightens as the shaft engorges.

Anneau pénien Cet accessoire sexuel en poil, connu sous le nom d'«œil de chèvre arabe», est conçu pour accroître le plaisir féminin et retarder l'éjaculation chez l'homme. On le porte pendant les rapports, à la base du gland, quand l'érection est à son maximum. L'œil de chèvre est enveloppé d'une aura de mystère et de légende. Comme son nom ne l'indique pas, l'anneau est confectionné à partir d'une tranche de patte de cerf, et non de chèvre. Attention : enfilé avant l'érection, il comprime désagréablement le pénis au fur et à mesure que celui-ci se dresse.

To the average duck, gravel and lead shot look pretty similar. Foraging for food, ducks are likely to peck at both. But while a little gravel doesn't hurt (birds need it to help them digest food), lead poisons the central nervous system, leaving the bird too weak to eat and killing it within days. In Spain, where hunters' shotguns scatter some 3,000 tons of lead pellets every season, an estimated 27,000 birds die of lead poisoning each year. With this ecological shotgun cartridge, though, waterfowl can peck in peace: Made of tungsten and steel, it's lead-free, sparing birds a slow death—and ensuring that hunters have plenty to shoot next season.

Le canard moyen ne fait guère de différence entre le gravier et la grenaille de plomb. En fourrageant le sol pour trouver sa nourriture, il risque fort de picorer l'un et l'autre. Or, si un peu de gravier ne lui fait aucun mal (les oiseaux en ont besoin pour digérer les aliments), il n'en va pas de même du plomb, qui empoisonne les centres nerveux. Le canard devient trop faible pour s'alimenter et meurt en quelques jours. En Espagne, où les carabines des chasseurs répandent en saison quelque 3 000 tonnes de petit plomb, 27 000 oiseaux sont victimes chaque année d'un empoisonnement au plomb. Grâce à cette cartouche de carabine écologique, le gibier d'eau pourra désormais s'emplir le gésier en paix. Bourrée d'une grenaille composée de tungstène et d'acier, garantie sans plomb, elle épargnera aux oiseaux une mort lente et atroce – de quoi garantir aux chasseurs un gibier foisonnant l'année suivante.

Like the majority of baby's bath and teething toys, this yellow duck contains softened polyvinyl chloride, or PVC. And according to environmental pressure group Greenpeace, when babies suck or chew toys containing PVC, toxic substances called phathalates (softening agents) leach into the child's mouth, possibly leading to kidney damage, reduced sperm production, shrunken testicles, infertility and spontaneous abortions. The risk is minimal, say toy manufacturers. Any risk is a risk, says Greenpeace. The governments of the Netherlands, Austria, Denmark and Sweden agree, and have banned the sale of PVC toys. The European Commission has yet to pronounce a wider ban (although Greenpeace noted that all soft PVC toys were quietly removed from the Commission's staff nursery in Brussels, Belgium).

Comme la plupart des jouets pour le bain ou les dents qui percent, ce caneton jaune contient du polychlorure de vinyle assoupli (PVC). Or, selon Greenpeace, mouvement de défense de l'environnement, lorsque Bébé suce ou mâchouille des jouets contenant du PVC, une substance toxique (la phthaléine, agent assouplissant) se dépose dans sa bouche, pouvant entraîner lésions rénales, réduction de la production séminale, atrophie des testicules, stérilité et avortements spontanés. Le risque est négligeable, assurent les fabricants de jouets. Aussi minime soit-il, un risque reste un risque, leur rétorque Greenpeace. Les gouvernements des Pays-Bas, de l'Autriche, du Danemark et de la Suède partagent du reste cet avis : ils ont récemment interdit la vente des jouets en PVC. On attend toujours que la Commission européenne statue sur l'élargissement de cette interdiction (quoique dans la crèche bruxelloise réservée au personnel de la Commission, tous les jouets en PVC souple aient comme par hasard été discrètement retirés – a fait observer Greenpeace en février dernier).

Handcrafted from "top-grain" California cowhide, the Shoe/Boot-1 gag conveniently fits any pointed shoe with a heel 7cm or higher. "I made the S/B-1 fully adjustable, so that it's comfortable for everybody," says American designer Pam Galloway of Spartacus, a Los Angeles-based manufacturer of bondage gear. "You can insert the shoe carefully into the mouth and secure it loosely, or you can shove it in and really tighten it on." The S/B-1's primary function is to prevent the wearer from speaking. The vertical forehead strap, however, adds to the possibilities: "You can restrain the head with the strap," Pam explains, "and tie the wearer down to a headboard or bed." Inspired by a similar shoe gag that she came across in a 1970s catalog, Pam set out to design a "more petite" and less clumsy version. Sales are "going pretty good," she says. Spartacus sells about five shoe gags a week.

Fabriquée main dans un cuir de vachette californien du meilleur grain, le bâillon-chaussure Shoe/Boot 1 s'ajuste aisément sur tout escarpin pointu présentant au moins 7 cm de talon. « J'ai veillé à ce que le S/B-1 soit totalement ajustable, pour assurer à tous un maximum de confort, explique l'Américaine Pam Galloway, qui a créé le produit chez Spartacus, un fabricant d'accessoires SM basé à Los Angeles. On peut introduire la chaussure délicatement dans la bouche et la fixer en laissant la bride assez lâche ou bien l'enfoncer brutalement et serrer à fond. » Si la fonction première du S/B-1 est de museler le porteur, la sangle frontale multiplie néanmoins les possibilités : « Elle sert aussi de harnais, suggère Pam, pour attacher le partenaire à la tête du lit ou au lit lui-même. » S'inspirant d'un bâillon-chaussure similaire, déniché dans un catalogue érotique des années 70, Pam avait résolu d'en dessiner une version plus « mignonne » et plus commode. Le produit « marche plutôt bien », confie-t-elle. Spartacus vend environ cinq bâillons par semaine.

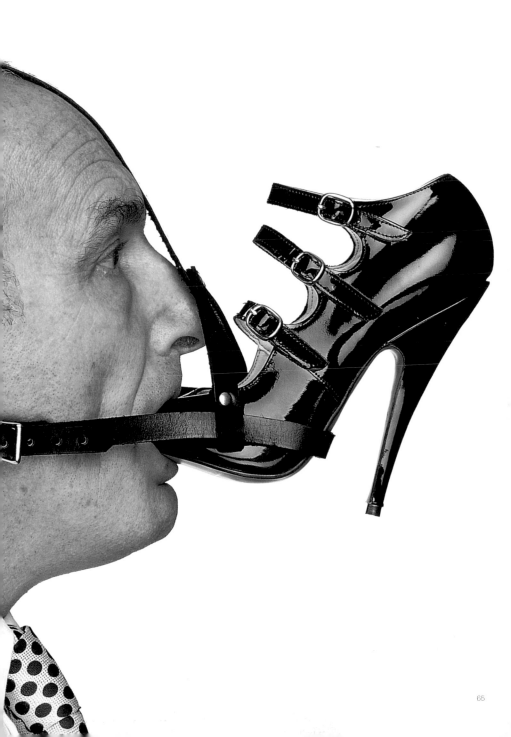

South Africa's murder rate is almost 10 times higher than that of the USA, according to the latest police statistics. (That's 55 murders per 100,000 citizens, versus six per 100,000 in the USA.) So police officers wear bulletproof vests when responding to crime calls. To deter criminals, people can carry a tote bag shaped like an AK-47 automatic rifle. The brainchild of French apparel and accessories maker A-net, it costs FF999 (US$144) and comes in menacing black only.

Le taux de criminalité en Afrique du Sud est presque 10 fois supérieur à celui des Etats-Unis, selon les statistiques les plus récentes des services de police. Cela représente la bagatelle de 55 meurtres pour 100000 habitants, contre 6 pour 100000 aux USA. Aussi les diverses brigades sont-elles équipées de gilets pare-balles lors de leurs interventions. Pour éloigner les criminels, portez un sac fourre-tout en forme de fusil automatique AK-47, dernière trouvaille et exclusivité de A-net, une griffe française de confection et accessoires. Vendu au prix de 999 FF (144 $ US), il n'existe qu'en un seul coloris: un noir adéquatement dissuasif.

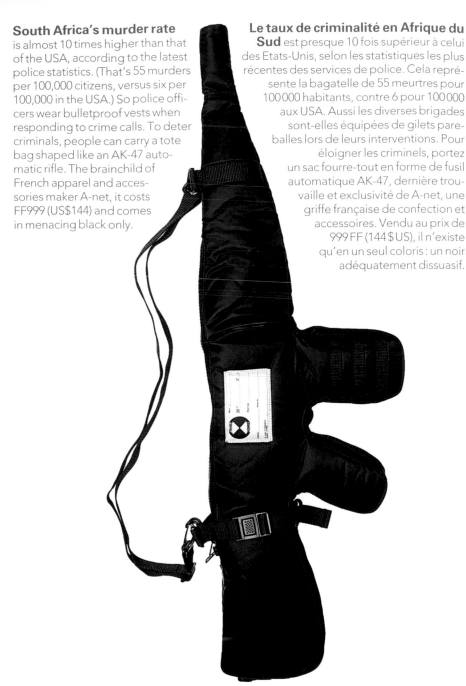

Tall Platform shoes are the rage among young Japanese women. Soles can be as tall as 45cm, but wear them with caution: Sore feet and sprained ankles are common. A study found that one in four women wearing them falls—and 50 percent of falls result in serious sprains or fractures. Ayako Izumi, who has been wearing them for a year, says they're not uncomfortable, "but they are a lot heavier than regular shoes. When I'm tired, they're sort of a burden, and I drag my feet." And as for falling, "On an average day, I might stumble five or six times," she says." I don't actually fall down. I like them because they make me feel taller, and they make my legs look longer and slimmer." They won't help you drive better, though. A platform-clad driver crashed her car, causing the death of a passenger (her high-soled shoes kept her from braking in time). So there may soon be a fine for driving in them—drivers can already be fined ¥7,000 (US$65) for wearing traditional wooden clogs.

Grande Les chaussures plates-formes font rage en ce moment chez les jeunes Japonaises, avec des semelles pouvant atteindre 45 cm. A pratiquer avec circonspection : des pieds douloureux aux entorses, le lot des porteuses de cothurnes n'est pas des plus enviables. Selon une étude récente, une sur quatre est déjà tombée de son perchoir, et 50 % de ces chutes entraînent des entorses sérieuses, voire des fractures. Ayako Izumi, qui les porte depuis un an, les trouve plutôt confortables, « mais elles sont beaucoup plus lourdes que d'autres chaussures. Quand je suis fatiguée, ça devient comme un fardeau, je traîne les pieds. » A propos des chutes, elle ajoute : « En moyenne, je dois bien trébucher cinq ou six fois par jour, mais je ne tombe pas. J'aime bien les plates-formes parce qu'elles me grandissent ; et puis, elles font paraître mes jambes plus longues et plus fines. » En revanche, elles ne vous rendront pas meilleure conductrice. Une porteuse de cothurnes a récemment détruit sa voiture et causé la mort de son passager, ses plates-formes l'ayant empêchée de freiner à temps. On envisage donc de pénaliser leur port au volant. Au reste, les conducteurs sont déjà passibles d'une amende de 7 000 ¥ (65 $ US) s'ils sont surpris en sabots de bois traditionnels.

Liquid latex Clothes that are too tight can lead to indigestion because food can't move naturally though the digestive system. If you really like latex and want to wear it even after eating, there's a simple solution: Fantasy Liquid Latex. Simply paint it onto your skin, then wait a few minutes for it to dry. The result: That all-over latex sensation. And you can create your own latex outfits. The latex is easily removed from non-porous surfaces (like bathroom tiles) but don't get it on fabric—it won't come off. Available in a range of colors, including black and fluorescent tones. Do not use if you're allergic to ammonia or latex.

Latex liquide Les vêtements trop près du corps peuvent provoquer des troubles de la digestion, car ils gênent le transit naturel des aliments dans le tube digestif. Si vous tenez vraiment à porter du latex le ventre plein, il existe une solution simple : le latex liquide Fantasy. Appliquez-le à même la peau, il sèchera en quelques minutes, vous procurant l'inénarrable sensation du latex intégral. Qui plus est, vous pourrez laisser libre cours à votre imagination et créer des modèles inédits. Fantasy s'enlève très facilement des surfaces non poreuses (tel le carrelage de salle de bains), mais gare : sur les tissus, il adhère irrémédiablement. Disponible dans une gamme de coloris, dont le noir et plusieurs tons fluo. A ne pas utiliser – faut-il le préciser – en cas d'allergie à l'ammoniaque et au latex.

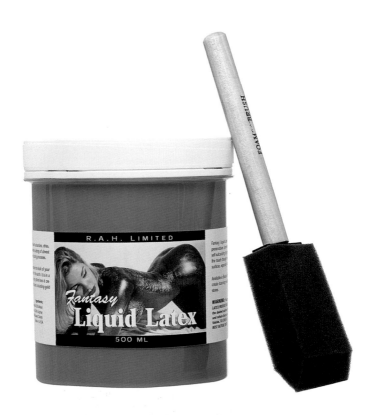

Barbie wig Hair is the ultimate accessory in Toyland, but only for female dolls: Most action figures have plastic hair. "Now you can dress as pretty as your Barbie doll" with this luxurious 46cm blond Barbie wig. Barbie's been redheaded and brunette, but she likes blond best. Although 91 percent of blonds think men prefer them, studies show that men will employ and marry brunettes rather than blonds. Admittedly, blonds get more done for them because they're considered weaker, and men approach them more readily as they find them less threatening. (Whether that's a good reason to wear this wig is a matter of opinion.)

Perruque de Barbie Au Royaume des jouets, les cheveux sont l'accessoire suprême – mais uniquement pour les poupées de fille. En effet, la plupart des mannequins d'action ont des cheveux en plastique. Grâce à cette somptueuse perruque blonde, longue de 46 cm, « devenez en un instant aussi ravissante que Barbie ». Barbie a été rousse et brune, mais elle se préfère en blonde. Elle a tort. Bien que 91 % des blondes se croient le point de mire de l'autre sexe, des enquêtes révèlent chez les hommes un penchant pour les brunes dès qu'il s'agit de travail ou de mariage. Certes, de l'aveu général, les blondes sont plus dorlotées, étant perçues comme plus vulnérables. Si les hommes les abordent plus facilement, c'est qu'ils se sentent moins menacés (libre à chacun de savoir si c'est une bonne raison de porter cette perruque).

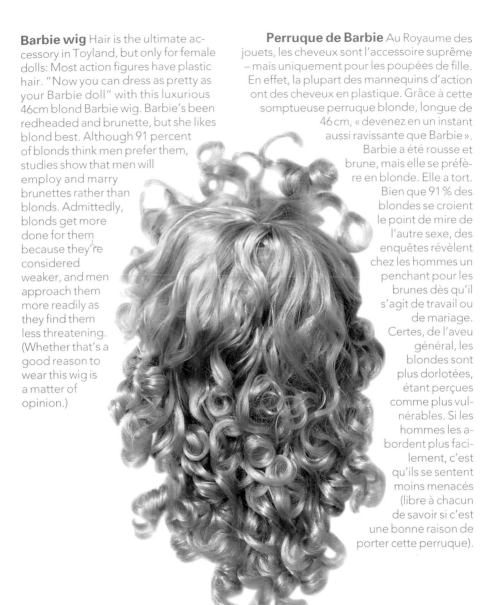

New man Ken has been Barbie's companion for 33 years. He doesn't see much of her these days . Now, with his streaked blonde hair and Rainbow Prince look, Ken is at last discovering his own identity. "I don't think Ken and Barbie will ever get married," says a spokeswoman.

Un homme nouveau Ken est resté trente-trois ans durant fidèle à Barbie. Mais il la boude un peu ces temps derniers. Avec ses cheveux méchés de blond et son style « Prince arc-en-ciel », ce vieux jeune homme découvre enfin sa véritable identité. « Je ne pense pas que Barbie et Ken se marieront un jour », souffle une de leurs porte-parole.

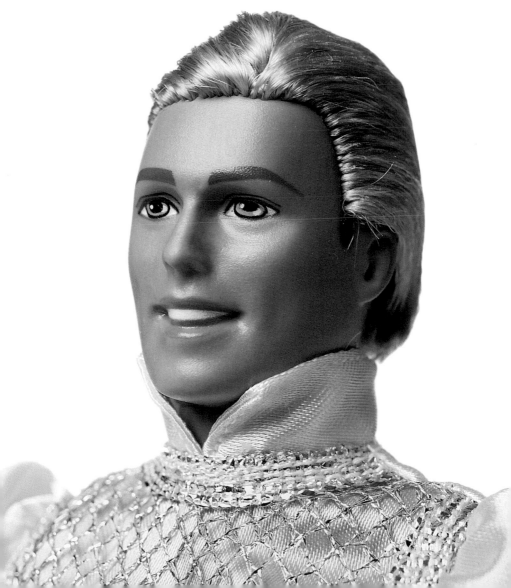

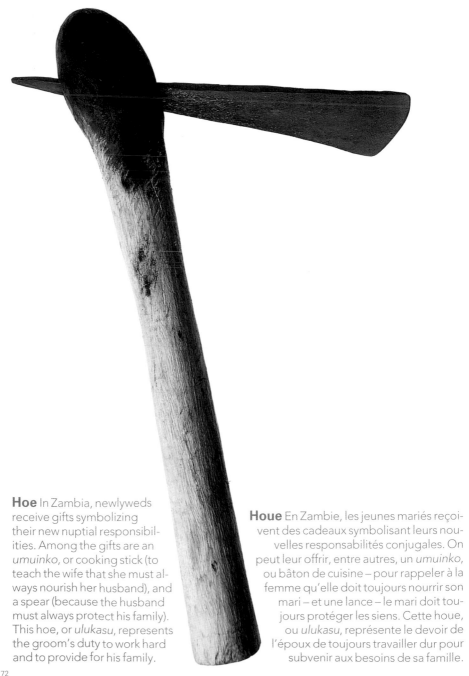

Hoe In Zambia, newlyweds receive gifts symbolizing their new nuptial responsibilities. Among the gifts are an *umuinko*, or cooking stick (to teach the wife that she must always nourish her husband), and a spear (because the husband must always protect his family). This hoe, or *ulukasu*, represents the groom's duty to work hard and to provide for his family.

Houe En Zambie, les jeunes mariés reçoivent des cadeaux symbolisant leurs nouvelles responsabilités conjugales. On peut leur offrir, entre autres, un *umuinko*, ou bâton de cuisine – pour rappeler à la femme qu'elle doit toujours nourrir son mari – et une lance – le mari doit toujours protéger les siens. Cette houe, ou *ulukasu*, représente le devoir de l'époux de toujours travailler dur pour subvenir aux besoins de sa famille.

The diamond engagement ring is "a month's salary that lasts a lifetime," says South African diamond producer De Beers. In the UK, more than 75 percent of first-time brides will receive one.

Un solitaire pour des fiançailles, c'est «un mois de salaire qui durera toute une vie», martèlent les établissements De Beers, diamantaires sud-africains. En Grande-Bretagne, plus de 75 % des mariées convolant en premières noces s'en verront passer un au doigt.

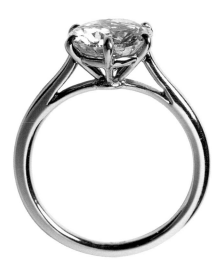

It looks painful, but Nixalite's manufacturers insist that its anti-landing device doesn't harm birds. The strips of stainless steel—topped with 10cm spikes—are placed on ledges and eaves. They might even keep burglars away.

Cela semble bien cruel, mais les fabricants de Nixalite sont formels : leur système anti-atterrissage est tout à fait inoffensif pour les oiseaux. Il s'agit de barrettes d'acier, garnies tout de même de pointes acérées de 10 cm, que l'on installe sur les rebords de fenêtres et les auvents. Elles pourraient même à l'occasion éloigner les cambrioleurs.

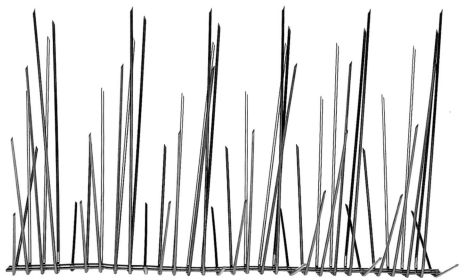

Ordinary rice is harmful to birds (it swells in their stomachs) and humans (who slip on it and fall). Although the US Rice Council dismisses this as "unfounded myth," Ashley Dane-Michael, inventor of Bio Wedding Rice , says that in the USA "it is considered environmentally incorrect to throw ordinary rice." The solution, she claims, is her own product: "It's 100 percent real rice—and therefore keeps the tradition alive—but it's not harmful. It crushes when you step on it and disintegrates in a bird's stomach."

Le riz ordinaire serait dangereux pour les oiseaux car il leur gonflerait l'estomac, et pour les humains, car il rendrait le sol glissant. Bien que le Comité du riz américain ait dénoncé cette « légende infondée », Ashley Dane-Michael, inventeur du riz de mariage bio, affirme qu'aux Etats-Unis, « on considère comme "écologiquement incorrect" de lancer du riz ordinaire ». La solution ? Selon Ashley, elle réside dans son propre produit : « Composé à 100 % de riz véritable, il permet donc de perpétuer la tradition nuptiale. Mais il est inoffensif. Il s'écrase quand on le piétine et se désintègre dans le ventre des oiseaux. »

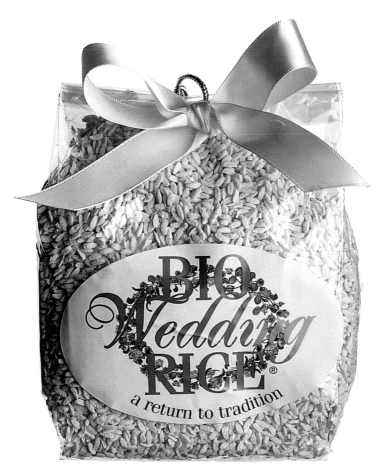

Doti is hardened termite excrement, rich in minerals. Eaten in Zambia, especially during pregnancy, doti are believed to give strength. A handful costs 250 kwacha (US$0.25). Doti are available at markets in Zambia.

Les doti sont des excréments durcis de termites, riches en minéraux. On les mange en Zambie, en particulier durant la grossesse, car on leur prête des vertus fortifiantes. Une poignée de doti coûte 250 K (0,25 $ US); vous en trouverez sur tous les marchés zambiens.

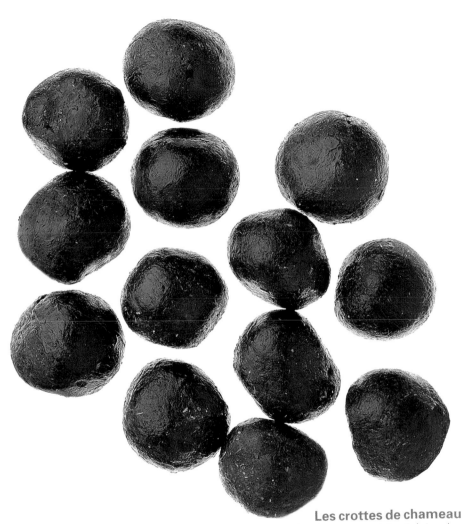

Camel dung is very versatile. The bedouins of Qatar use it dry to wipe babies' bottoms. In India, the excrement is pounded out and sold as fuel. And recently, camel dung has even inspired the war industry: The "toe-popper" mine used in the Bosnian and Gulf wars is disguised as a harmless camel turd.

Les crottes de chameau sont très polyvalentes : une fois séchées, les bédouins du Qatar les utilisent pour essuyer le derrière de leurs bébés. En Inde, elles sont broyées et vendues comme combustible. Tout récemment, elles ont même inspiré l'industrie de l'armement : la mine « toe-popper » (censée ne désintégrer que les orteils) utilisée durant la guerre du Golfe est maquillée en inoffensive bouse de chameau.

Paris has the highest density of dogs of any European city (one dog for every 10 people) and they produce 3,650 metric tons of poop a year. Pick up your dog's mess with the Stool Shovel.

The edible cow pie —a mix of chocolate, caramel and pecans—looks like cow feces, but tastes great.

Paris peut se vanter de posséder la plus haute densité de chiens en Europe (soit un pour 10 habitants). Ces charmantes bêtes produisent la bagatelle de 3650 tonnes de déjections par an. Ramassez les excréments de votre chien avec cette pelle à crottes.

Parfaitement comestible, le gâteau-bouse (un mélange de chocolat, de caramel et de noix de pécan) ressemble à s'y méprendre à son modèle – mais vous réjouira le palais.

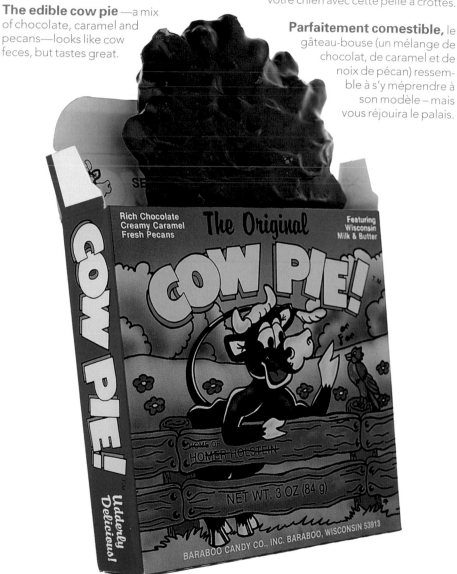

Rich Chocolate
Creamy Caramel
Fresh Pecans

The Original

Featuring
Wisconsin
Milk & Butter

COW PIE!

COW PIE!

Udderly Delicious!

HOME OF
HOMER HOLSTEIN

NET WT. 3 OZ (84 g)

BARABOO CANDY CO., INC. BARABOO, WISCONSIN 53913

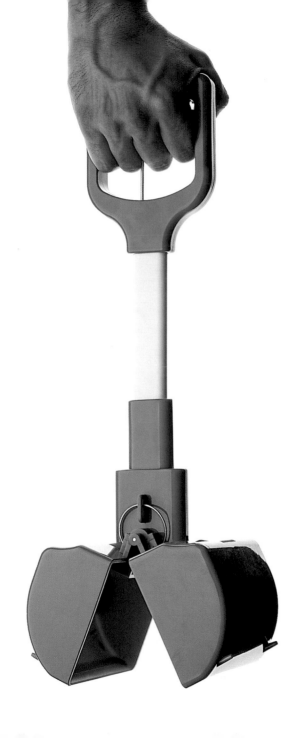

Duty Before buying that tortoiseshell comb during your Caribbean holiday or that impala horn souvenir from your safari adventure in Zimbabwe, check with the local authorities to see if it is made from an endangered species. If you don't, you may be sorry when you go through customs.

Faites votre devoir Avant d'acheter ce peigne en écaille de tortue en souvenir de vos vacances dans les Caraïbes ou de ramener cette corne d'impala de votre safari au Zimbabwe, vérifiez donc auprès des autorités locales qu'il ne s'agit pas d'espèces menacées. A défaut, vous pourriez regretter votre négligence au moment de passer la douane.

Pests Kangaroos are a pest in Australia. In 1990 they outnumbered humans by a million. Hunters are licensed to harvest them, and this year the quota of kills allowed is 5.2 million. Dead kangaroos also make good bottle openers (pictured), key rings (tail and ears), leather goods (hide) and steaks (the flesh is only one percent fat and tastes like venison).

Nuisibles Les kangourous sont un fléau en Australie. En 1990, on en comptait un million de plus que d'habitants dans le pays. Aussi les chasseurs ont-ils toute licence de les massacrer – cette année, le quota autorisé est de 5,2 millions. Les pattes de kangourous morts font de bons ouvre-bouteilles (notre photo), leur queue et leurs oreilles de jolis porte-clefs, leur peau de solides accessoires en cuir, et leur viande des biftecks diététiques (elle ne contient que 1 % de gras et a un goût de venaison).

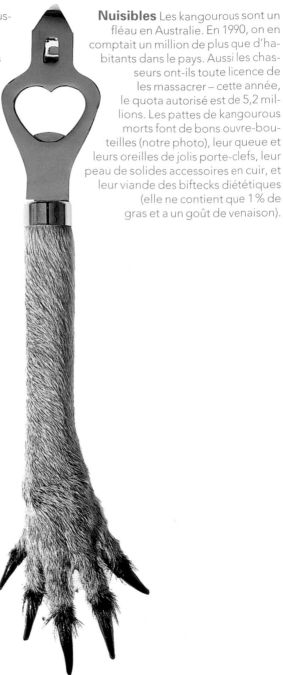

Launched in 1987, the US Pooch pet cosmetic line offers a variety of scents for dogs. Le Pooch (for him) is spicy; La Pooch (for her) is "a musky fragrance, but at the same time elegant and floral."

Lancée en 1987, la ligne de cosmétiques américaine Pooch propose toute une gamme de parfums pour chien. Le Pooch (pour lui) est légèrement épicé; La Pooch (pour elle) est «un parfum alliant de troublantes senteurs musquées à l'élégance d'un bouquet floral».

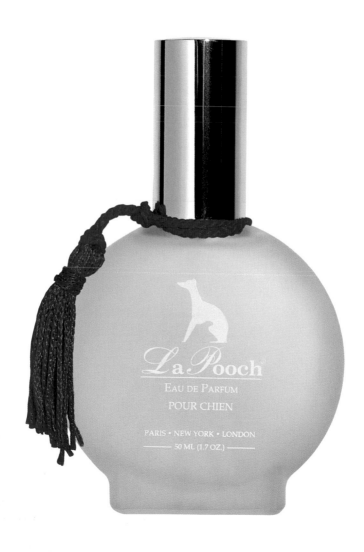

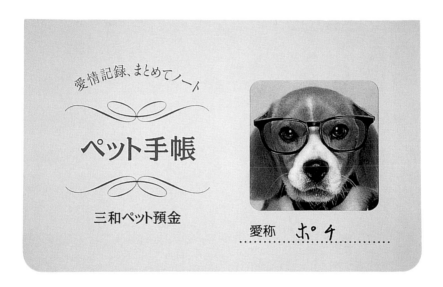

愛情記録、まとめてノート

ペット手帳

三和ペット預金

愛称 ポチ

Open a pet account at Japan's Sanwa Bank. Take your pet—and at least ¥1 (US$0.9)—to any branch. Your pet gets its own account book and a notebook to keep pictures and personal data in. The accounts can be used to save money for pet expenses like haircuts, illnesses and funerals.

Ouvrez un compte à votre animal à la banque japonaise Sanwa. Pour ce faire, présentez votre chouchou dans n'importe quelle agence et effectuez un versement d'au moins 1 ¥ (0,9 $ US) : le cher trésor en ressortira nanti de son propre livret de comptes et d'un carnet permettant de ranger photos et documents personnels. Bon prétexte pour constituer un compte-épargne dont les provisions couvriront les frais de toilettage, de vétérinaire et d'obsèques.

Not now, dear In conditions of stress, female armadillos can delay implantation of fertilized eggs until things improve. Then, after gestation, they usually give birth to four puppies. The armadillo is not only a fascinating mammal—it's also widely used for curative purposes in Colombia. All parts of the animal can be used for something: People drink the animal's fresh blood to cure asthma, and pregnant women with morning sickness grind up a 2cm piece of shell and drink it daily. Maybe that's why the armadillo is an endangered species in Colombia.

Pas ce soir, chéri En situation de stress, la femelle du tatou peut retarder la nidification d'un ovule fécondé jusqu'à des jours meilleurs. Après la gestation, elle donne alors naissance à quatre petits. Non content d'être en soi un mammifère tout à fait fascinant, le tatou est aussi très apprécié en Colombie pour ses vertus curatives. Toutes les parties de son corps trouvent leur usage : par exemple, on boit son sang frais pour soigner l'asthme, et l'on conseille aux femmes enceintes souffrant de nausées matinales de boire chaque matin 2 cm de carapace, moulus dans un peu d'eau. Ce qui explique peut-être que le tatou soit en Colombie une espèce menacée.

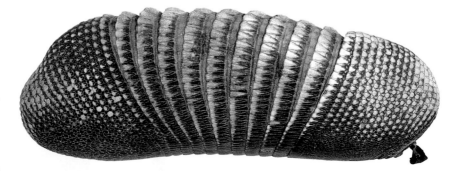

Cocktail At the Longshan Distillery in Wuzhou City, China, a red-spotted lizard is about to die. It is plump, healthy and one year old—the prime age for slaughtering, says Longshan manager Lin Xiongmu. In a matter of seconds, the lizard is slit open from anus to throat, disemboweled and stuffed into a bottle of rice wine. The bottle is left to mature for a year, essence of lizard mingling with the astringent alcohol. Drinking *hakai qui*, or lizard liquor, has been a tradition in China since the Ming Dynasty, explains Lin. "The lizard has life-enhancing properties," adds another manager, "helping you live longer and revitalizing you generally." Unfortunately, nobody at the distillery can explain how. But the longer you leave the lizard in the bottle, Lin insists, the more potent the potion becomes: "The lizard will be fine in there for 30 or 40 years," he assures. "It might even last forever."

Cocktail A la distillerie Longshan de Wuzhou, en Chine, un lézard rouge tacheté va mourir. Il est sain, dodu et n'a pas plus d'un an – le bon âge pour l'abattage, commente le gérant de Longshan, Lin Xiongmu. En quelques secondes, le reptile sera incisé de l'anus à la gorge, éviscéré et plongé dans une bouteille d'alcool de riz. Celle-ci est laissée au repos pendant un an, jusqu'à maturation – le temps que l'essence de lézard imprègne la saveur astringente de l'alcool. En Chine, la tradition du *hakai*, ou liqueur de lézard, remonte à la dynastie Ming, précise Lin. « Le lézard a des vertus régénératrices, ajoute un autre responsable. Il prolonge la vie et procure un regain de vitalité. » Quant à savoir comment, personne à la distillerie n'est en mesure de l'expliquer. Néanmoins, une chose est certaine : plus vous laissez longtemps le lézard dans la bouteille, insiste Lin, plus la potion sera efficace. « Il se préserve bien trente ou quarante ans là-dedans, assure-t-il. Peut-être même qu'il ne se détruit jamais. »

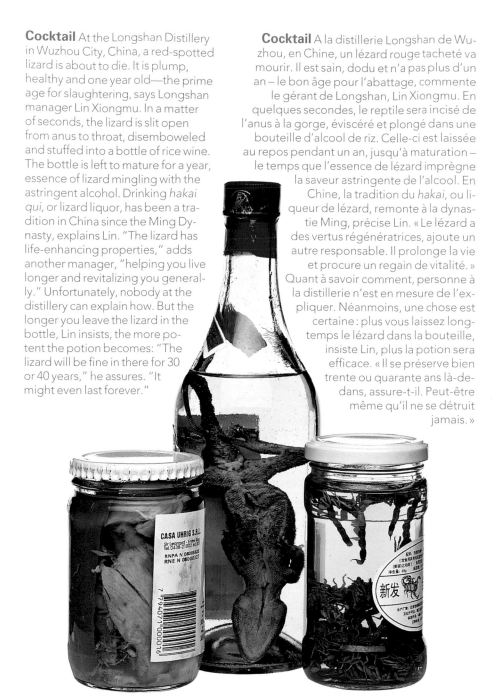

Dolphin penis People in Brazil's Amazon region believe *botos* (freshwater dolphin) can step out of the river and transform themselves into well-dressed men. These handsome strangers then show up at dances and seduce local women, often impregnating them, before slipping back into the river. This legend conveniently explains fatherless children. Amazon natives use dolphin parts to approximate the boto's preternatural powers of seduction. "Keep a dolphin eye [below] in your pocket at all times and you will be irresistible to women," says Tereza Maciel, who sells herbs and animal parts believed to possess magic powers at her stall at the Ver-O-Peso (See-the-Weight) market in Belém de Pará, near the Amazon's mouth. The same goes for dolphin jaws (far left): Hang one in the doorway or on the wall and your house is transformed into a love nest. The dolphin's penis (left) is for after you've got her home, says Maria do Carmo, who has a stall next to Tereza's. "If you grind up the dolphin's penis, then rub it on your dick, you'll drive the girls wild," she says, with what appears to be first hand knowledge. Boto penis shavings are also used in infusions with herbs and barks believed to enhance performance during the sex act.

Verge de dauphin On raconte chez les peuples amazoniens du Brésil que les *botos* (dauphins d'eau douce) peuvent sortir de l'eau et se muer en messieurs élégants. Ces beaux étrangers courent les bals pour séduire les femmes du cru avant de replonger dans les fonds aquatiques, laissant à beaucoup un vivant souvenir de leur passage. Voilà une légende fort pratique, explication toute trouvée à la naissance d'enfants sans père. Pour s'approprier un peu de la séduction surnaturelle du boto, les hommes natifs d'Amazonie conservent des parties de son corps. « Ayez toujours sur vous un œil de dauphin [ci-dessous], aucune femme ne vous résistera », clame Tereza Maciel, qui vend tout ce que la tradition locale compte de simples et de morceaux d'animaux magiques sur son étal du marché Ver-O-Peso (poids à vue), à Belém de Pará, près de l'embouchure du fleuve. Il en va de même des mâchoires de dauphin (à l'extrême-gauche): accrochez-en une au mur ou au-dessus de votre porte, et votre maison deviendra un véritable nid d'amour. Quant au pénis de l'animal (à gauche), gardez-le pour le moment crucial, quand vous serez parvenu à attirer la donzelle chez vous, conseille Maria do Carno, de l'étal voisin. «Vous le réduisez en poudre, vous vous frottez ça sur les parties, et vous rendrez la fille complètement folle », assure-t-elle, forte, à ce qu'il semble, d'une expérience de première main. On rase également le poil autour du sexe du boto, pour le boire en infusion avec un mélange d'herbes et d'écorces – une tisane souveraine, dit-on, pour réaliser des prouesses durant l'acte.

Dine in style at Fido's Doggie Deli in the USA. On weekends this retail store becomes a select animal restaurant. Dog snacks contain no meat, sugar or cholesterol. Their motto? "We do not serve cat and dog food, we serve food to dogs and cats."

Dîner grand style assuré chez Fido's Doggie Deli, aux Etats-Unis. Le week-end, cette boutique se mue en restaurant animalier tout ce qu'il y a de plus sélect. A preuve, la collation pour chien ne contient ni viande, ni sucre, ni cholestérol. La devise de la maison ? « Nous ne servons pas de nourriture *pour* chiens et chats, nous servons des repas *aux* chiens et chats. »

Obesity is the leading health risk for dogs and cats. In the USA alone, more than 50 million dogs and cats are overweight and likely to develop diabetes and liver disease, among other ailments. Put your pudgy pet on Pet Trim diet pills. Cats and dogs can lose 3 percent of their body fat in two weeks.

L'obésité est le facteur de risque n° 1 pour la santé des chiens et chats. Aux seuls Etats-Unis, plus de 50 millions d'entre eux sont obèses, ce qui décuple leurs risques de contracter un diabète ou une maladie du foie – entre autres affections. Votre animal est un peu enrobé ? Vite, donnez-lui des pilules amaigrissantes PetTrim. Chats et chiens peuvent perdre jusqu'à 3 % de leur graisse en deux petites semaines.

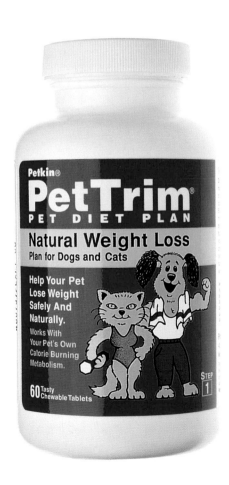

The US owner of the Shaggylamb Dog Boots company developed coats and booties to keep her sheepdogs from tracking dirt into the house. She also designs coats for cats and other pets. Her latest accessories include a weather-resistant cast for pets with injured limbs.

Pocket kitsch If you can't get enough of kitschy items, try the Hello Kitty credit card from Japan. Issued by the Daiichi Kangyo Bank (their motto: "The bank with a heart"), the credit card lets everyone know that you are the King or Queen of kitsch.

La fondatrice américaine de la compagnie Shaggylamb Dog Boots a lancé une ligne canine d'imperméables et de bottes, exploitant l'idée qu'elle avait eue pour ses propres chiens de berger afin qu'ils ne salissent pas la maison. Elle crée également des vêtements de pluie pour chats et autres animaux domestiques. Sa dernière trouvaille : un plâtre imperméable pour animaux souffrant de fractures.

Kitsch de poche Infatigables chasseurs de kitsch, cette carte de crédit japonaise Hello Kitty ne déparera pas votre collection. Délivrée par la banque Daiichi Kangyo (dont la devise est : « La banque qui a du cœur »), elle vous consacrera roi ou reine incontestés du vrai mauvais goût.

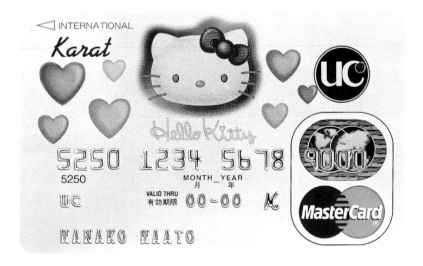

㊝ 石水

鯨大和煮（赤肉味）

BEANO

PHANE
IN BRINE

CHOICE GRADE

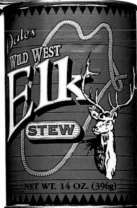

Dale's
WILD WEST
Elk
STEW

NET. WT. 14 OZ. (396g)

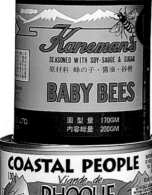

Kaneman's
SEASONED WITH SOY-SAUCE & SUGAR
原材料 蜂の子・醤油・砂糖
BABY BEES

固型量 170GM
内容総量 200GM

COASTAL PEOPLE
Viande de
PHOQUE
de Qualité

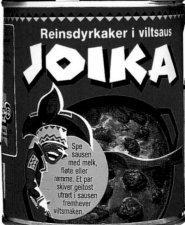

Reinsdyrkaker i viltsaus
JOIKA

Spe
sausen
med melk,
fløte eller
rømme. Et par
skiver geitost
utrørt i sausen
fremhever
viltsmaken.

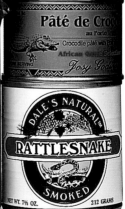

Pâté de Croc
au Forto
Crocodile pâté with
African Garlic & Herbs
Josy Godey

DALE'S NATURAL
RATTLESNAKE
SMOKED

NET. WT. 7½ OZ. 212 GRAMS

After nine months of munching lichen on the frozen plains of Røros in northern Norway, a young reindeer calf is rounded up, led into a small stall and pummeled on the head with a pneumatic hammer gun. Within two minutes it has been bled, skinned, dehorned and decapitated. Its antlers and penis are shipped to Asia to be sold as aphrodisiacs. The skins are fashioned into car seat covers and sold at auto shops. The prime cuts of meat might make it to a wedding banquet in Oslo. The lower quality "production meat" is sent to the Trønder Mat company, which grinds it, blends it with lard and spices, and mechanically molds it into bite-size balls. Trønder Mat manufactures 1.5 million cans of Joika brand reindeer meatballs a year (bottom center). Hermetically sealed and sterilized at 121.1°C, they can sit on the supermarket shelf for up to 10 years.

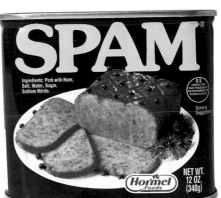

Canned meat Spam is a canned combination of pork shoulder and ground ham, but for some reason it has become a cultural icon in the USA, where 3.6 cans are consumed every second. In Korea Spam has become an object of intense devotion. Stylishly presented in gift boxes, Spam rivals roasted dog as the Koreans' favorite delicacy.

Après neuf mois insouciants passés à mâchonner des lichens dans les plaines glacées de Røros, dans le Grand Nord norvégien, il arrive au jeune renne une fâcheuse aventure : il est capturé et conduit dans une petite étable, où un malotru lui éclate le crâne au pistolet pneumatique. Deux minutes plus tard, le voilà saigné, dépecé, décorné et décapité. Ses bois et son vit sont expédiés en Asie pour y être vendus comme aphrodisiaques. Sa peau, transformée en housses de sièges, finira dans les boutiques d'accessoires automobile. Avec un brin de chance, les meilleurs morceaux de sa viande seront servis à la table d'un banquet de noces à Oslo. Quant aux bas morceaux, de qualité dite «industrielle», ils seront expédiés à la société Trønder Mat pour y être hachés, agrémentés de lard et d'épices, puis moulés mécaniquement en petites boulettes. Trønder Mat en produit ainsi 1,5 million de boîtes par an, sous la marque Joika (en bas, au centre). Une fois hermétiquement scellées et stérilisées à 121,1°C, elles se conservent dix ans sur les rayons des supermarchés.

Viande en boîte La mortadelle version US (Spam) n'est guère qu'une banale charcuterie en conserve, mélange d'épaule de porc et de jambon haché, mais, pour une raison obscure, elle est devenue un élément incontournable de la gastronomie nationale – les Américains en dévorent 3,6 boîtes à la seconde. En Corée, le Spam fait même l'objet d'une intense dévotion : vendu dans un emballage soigné, sous forme de boîte-cadeau, il rivalise avec le chien rôti au panthéon des gourmandises locales.

Sweat suit This plastic suit (plus a jar of mud) is supposed to burn off calories. "You sweat so much you literally turn the mud into a soup," says Lisa Silhanek, who bought her suit from New York's exclusive Anushka Day Spa. "I just step into the bag, smear the mud across my feet, legs and torso, and pull up the plastic suit to cover it all. The only tough part is spreading the mud across my back." For maximum effect, Lisa lies down and covers herself with heavy wool blankets. After 45 minutes (the mud should have reached 37°C by now), she jumps in the shower and washes it off. "The only problem," says Lisa, "is that the bathtub turns green."

Deodorant leaves
If commercial deodorants don't do the trick, try a traditional solution from the cattle-herding tribes of Kenya. Leleshwa leaves come from Kenya's most arid regions. Young men stick them under their armpits and hold them in place for several minutes. The leaves are used when visiting girls, especially after strenuous dancing or hiking. If leleshwa are not available where you live, try mint leaves (as we did for this picture): Effective, disposable, biodegradable and cheap.

Costume-sauna Cette combinaison en plastique (vendue avec son bidon de boue) est censée brûler les calories superflues. Comme l'explique Lisa Silhanek, qui a acheté la sienne chez Anushka Day Spa, une boutique ultra-chic de New York : « On transpire tellement là-dedans qu'on transforme littéralement la boue en soupe. J'entre dans le sac, je m'enduis les pieds, les jambes et le torse, et j'enfile la combinaison pour qu'elle me recouvre entièrement. La seule difficulté, c'est de s'étaler la boue dans le dos. » Pour un effet maximum, Lisa s'allonge et s'enveloppe d'épaisses couvertures de laine. Quarante-cinq minutes plus tard (dans l'intervalle, la boue devrait avoir atteint les 37°C), elle saute dans la douche et se décrotte soigneusement. « Le problème, avoue-t-elle, c'est que la baignoire devient verte. »

Feuilles déodorantes
Si les déodorants en vente dans le commerce ne font pas l'affaire, essayez une astuce traditionnelle des tribus de pasteurs kenyanes : les feuilles de *leleshwa*, venues tout droit des régions les plus arides du pays. Les jeunes gens se les collent sous les aisselles et les maintiennent ainsi quelques minutes. Ils ont recours à ce soin de toilette avant de rendre visite aux filles, particulièrement après une danse endiablée ou une longue marche. Pas l'ombre d'une feuille de leleshwa dans votre région ? Rabattez-vous sur les feuilles de menthe (comme nous l'avons fait pour cette photo) : efficaces, jetables, biodégradables et économiques.

In Turkey, cherry stems —which have diuretic qualities—are thought to aid weight loss. Boil the stems until the water turns brown, remove them and drink. Then expect to visit the bathroom regularly, where you will excrete those unwanted kilos.

En Turquie, les queues de cerises, bien connues pour leurs vertus diurétiques, sont réputées favoriser la perte de poids. Faites-les bouillir jusqu'à ce que l'eau vire au brun, puis filtrez et buvez. Attendez-vous ensuite à de fréquents séjours aux toilettes, où vous laisserez vos kilos superflus.

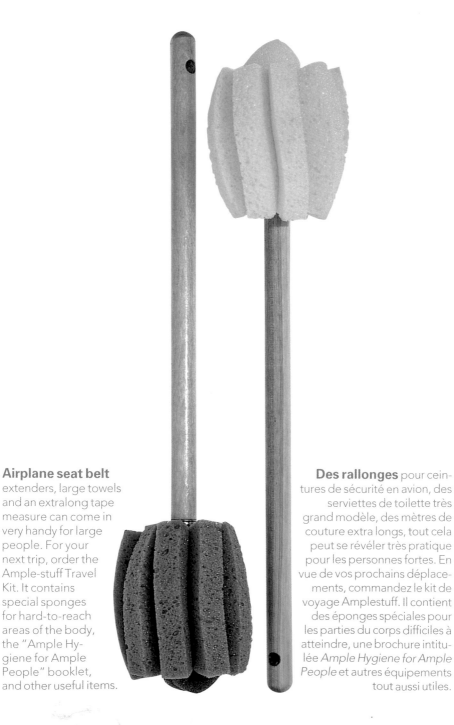

Airplane seat belt extenders, large towels and an extralong tape measure can come in very handy for large people. For your next trip, order the Ample-stuff Travel Kit. It contains special sponges for hard-to-reach areas of the body, the "Ample Hygiene for Ample People" booklet, and other useful items.

Des rallonges pour ceintures de sécurité en avion, des serviettes de toilette très grand modèle, des mètres de couture extra longs, tout cela peut se révéler très pratique pour les personnes fortes. En vue de vos prochains déplacements, commandez le kit de voyage Amplestuff. Il contient des éponges spéciales pour les parties du corps difficiles à atteindre, une brochure intitulée *Ample Hygiene for Ample People* et autres équipements tout aussi utiles.

Headphones With a pair of Seashell Headphones, the sea is never far away. When you place them over your ears, the shells capture the echoes of noises around you, producing a soothing stereo sound not unlike that of rolling ocean waves. Don't wear the shells while driving or operating heavy machinery, though. Says co-creator Joyce Hinterberg, wearing the shells too long can "mess up your ability to locate sounds in space."

Ecouteurs Gardez la mer à portée de tympan, grâce à ce casque à écouteurs-coquillages. Placées sur les oreilles, les coquilles captent les échos des bruits environnants, produisant un son stéréo très apaisant qui n'est pas sans rappeler le murmure des vagues. Evitez cependant de porter ce casque au volant ou en manipulant de la machinerie lourde. Un usage prolongé, nous avertit Joyce Hinterberg, cocréatrice du concept, peut « altérer votre capacité à localiser les sons dans l'espace ».

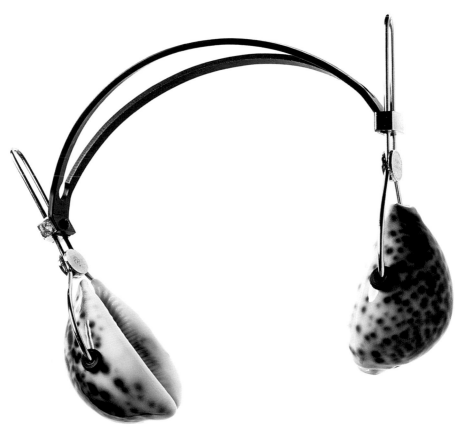

Ear cleaning tools In Kunming, China, "ear doctors" wave fluffy duck feather tools to entice passersby. For only Y2 (US$0.24), an ear doctor will spend 10 minutes cleaning you out with these metal spoons and rods (the feather is used for a quick polish, topping off a session of serious prodding and scraping).

Nécessaire de curage pour oreilles A Kunming, en Chine, c'est en agitant des outils duveteux en plume de canard que les « médecins des oreilles » attirent le chaland. Pour la modique somme de 2 Y (0,24 $ US), ils passeront dix minutes à vous nettoyer les oreilles, déployant moult cuillers et tiges métalliques (la plume n'étant utilisée que pour un polissage rapide, survenant après une série de curages et récurages approfondis).

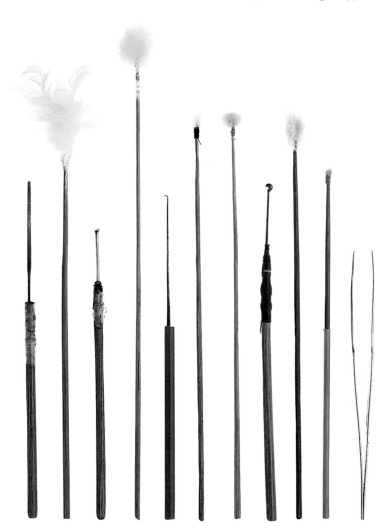

Bionic arm It took researchers at Edinburgh Royal Infirmary's Bioengineering Centre, Scotland, nine years to develop the world's most advanced bionic arm. Scotsman Campbell Aird, who lost his right arm to cancer, has been chosen to test-drive it. "I don't have a stump, so it's attached to my shoulder by a Velcro strap," Campbell says. "To make it move, I just flex my shoulder and back muscles." Electrodes pick up the electricity from nerves in the patient's muscles and move the prosthesis accordingly. "The most difficult thing is combining two movements simultaneously," says chief engineer David Gow, "like the elbow and shoulder movements that are needed to open and close the hand. But it took Campbell only one day to get the hang of it." Weighing less than 2.5kg, the battery-powered arm is lighter than its flesh-and-blood equivalent. Still, it's not quite Terminator 2. "If someone wants a bionic limb like the ones in science fiction movies," says Gow, "they'll be disappointed. But if I had the budget that a film studio spends just to create the illusion of progress, I could actually make something happen." Science is still unable to replicate the intricate movements of human fingers, but for now, Campbell is happy with the real world's technology. "My new arm's steadier than a real one, so it's great for clay pigeon shooting," he says. "I've won 12 trophies this year."

Bras bionique Il aura fallu neuf ans aux chercheurs du Centre de génie biologique de l'Hôpital royal d'Edimbourg pour mettre au point le bras bionique le plus perfectionné au monde. C'est l'Ecossais Campbell Aird, amputé du bras droit à la suite d'un cancer, qui fut choisi pour le tester. « Comme je n'ai pas de moignon, il est attaché directement à mon épaule par une bande Velcro, explique Campbell. Pour le faire bouger, je n'ai qu'à contracter les muscles de l'épaule et du dos. » Des électrodes captent le flux électrique provenant des nerfs musculaires du patient et actionnent la prothèse. « Le plus difficile est de synchroniser deux mouvements – par exemple ceux du coude et de l'épaule nécessaires à l'ouverture et à la fermeture de la main, reconnaît David Gow, l'ingénieur en chef. Pourtant, il n'a fallu qu'une journée à Campbell pour prendre le coup. » D'un poids inférieur à 2,5 kg, ce bras à piles est plus léger que son équivalent de chair et d'os. Cependant, nous sommes encore loin de *Terminator 2*. « Si on rêve d'un membre comme ceux qu'on voit dans les films de science-fiction, on ne peut qu'être déçu, prévient Gow. Mais si je disposais, moi, du budget qu'on donne à un studio de cinéma uniquement pour créer l'illusion du progrès, j'arriverais sûrement à quelque chose. » La science est encore incapable de reproduire les mouvements complexes des doigts de la main, mais, pour l'heure, Campbell se déclare satisfait de la technologie à sa disposition. « Mon nouveau bras est plus stable que le vrai, confie-t-il, et ça facilite les choses au ball-trap. Cette année, j'ai gagné douze trophées. »

A 55cm bronze figure urinating is the most important statue in the most important city of the European Union. The Manneken Pis (meaning "boy pissing") in Brussels is naked here, but he has 570 different outfits—a municipal employee takes care of the wardrobe, which ranges from an Elvis Presley costume to formal wear for official occasions (every April 6, the anniversary of the entry of U.S. forces into World War I in 1917, he pisses in a U.S. Military Police uniform). The statue is of uncertain medieval origins: One theory is that it honors a boy who put out a fire that threatened the city—and the other theories are just as unlikely. The Manneken Pis now stands at the heart of a flourishing business. He has inspired more than 50 different souvenirs, and some of the 16 tourist shops near the statue sell upwards of 9,000 of them per year.

Your bladder can hold between 350ml and 550ml of urine. When it's about 200ml full, you start feeling the need to empty it. Because of childbirth, disease or age, some people cannot control the muscle that regulates urination. Others may have a weak bladder wall muscle. In either case, their bladders leak urine—a condition known as incontinence. Between 5 to 10 percent of the world's population are affected. With Rejoice, people who are incontinent can still lead a full, happy life. The pants come with removable pads that absorb released urine.

Une figurine en bronze de 55 cm en train d'uriner : tel est le monument de référence de la ville de référence de l'Union européenne. Le Manneken Pis (« gamin qui pisse ») de Bruxelles est certes nu ici, mais n'en dispose pas moins de 570 tenues différentes. Un employé municipal a été spécialement préposé à l'entretien de sa garde-robe, qui va du costume d'Elvis aux tenues d'apparat pour cérémonies officielles (le 6 avril, anniversaire de l'engagement américain dans la Première Guerre mondiale en 1917, il pisse en uniforme de la police militaire US). La statue a des origines médiévales, mais incertaines : entre autres théories invraisemblables, on prétend qu'elle commémore l'héroïsme d'un petit garçon qui éteignit un incendie menaçant la ville. Quoi qu'il en soit, le Manneken Pis fait marcher les affaires. Il a inspiré plus de 50 modèles de bibelots et, parmi les 16 magasins de souvenirs qui guettent le client aux abords de la statue, certains parviennent à vendre 9 000 Manneken Pis par an.

Votre vessie peut retenir 350 à 550 ml d'urine. Cependant, dès le seuil des 200 ml, vous ressentez le besoin de la vider. Or, sous l'effet des grossesses, de maladies ou du vieillissement, certaines personnes ne parviennent plus à contrôler le muscle régulant la miction. D'autres souffrent d'un manque de tonicité musculaire au niveau de la paroi de la vessie. Dans les deux cas, il se produit des fuites intempestives, un handicap désigné sous le nom d'incontinence et qui affecte 5 à 10 % de la population mondiale. Désormais, grâce à Rejoice, les incontinents retrouveront une existence heureuse et épanouissante. Ces culottes sont pourvues de protections absorbantes amovibles.

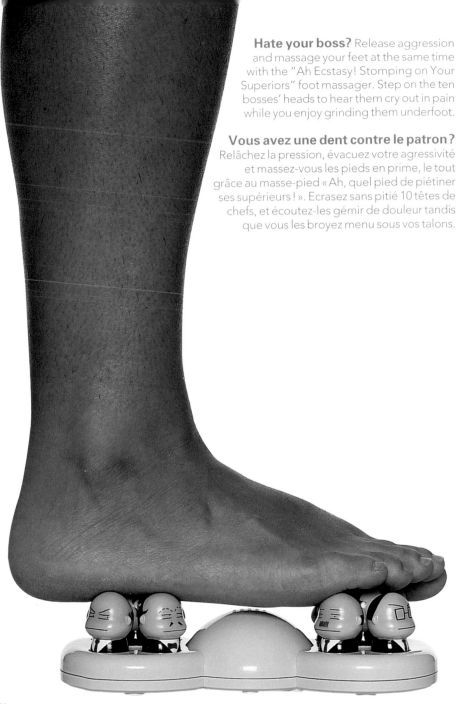

Hate your boss? Release aggression and massage your feet at the same time with the "Ah Ecstasy! Stomping on Your Superiors" foot massager. Step on the ten bosses' heads to hear them cry out in pain while you enjoy grinding them underfoot.

Vous avez une dent contre le patron ? Relâchez la pression, évacuez votre agressivité et massez-vous les pieds en prime, le tout grâce au masse-pied «Ah, quel pied de piétiner ses supérieurs ! ». Ecrasez sans pitié 10 têtes de chefs, et écoutez-les gémir de douleur tandis que vous les broyez menu sous vos talons.

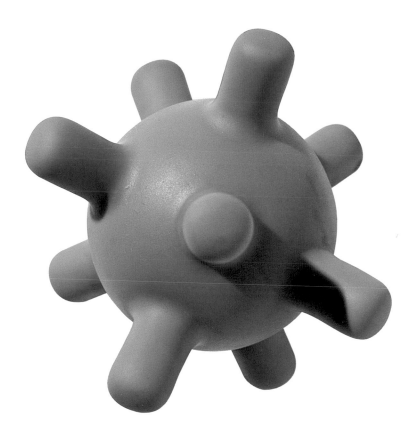

Ball A pacifier dipped in aniseed liqueur is used to calm crying babies in Spain. During ritual Jewish circumcisions the baby's pacifier is dipped in kosher sweet wine. But sugary liquids can rot an infant's primary teeth. Give your little one the Teether Ball. It squeaks when you squeeze it, smells of vanilla, and is washable.

Balle Bébé pleure-t-il? Les Espagnols le calment à l'aide d'une tétine trempée dans de l'alcool anisé. Même procédé lors de la circoncision rituelle juive, la tétine étant cette fois trempée dans du vin doux casher. Néanmoins, les boissons sucrées peuvent carier les dents de lait. Optez donc pour cette balle perce-dents: elle est lavable, sent la vanille et couine lorsqu'on appuie dessus.

This doll has cancer (note the thinning hair and chest catheter typical of chemotherapy patients). If you have cancer too, Oncology Buddy will accompany you on visits to the hospital. Created by Marty Postlethwait when her 11-year-old son Miles asked for "a friend like me" after 30 operations, the Shadow Buddies come in 17 versions, including Ortho Buddy (with braces on both legs) and Diabetic Buddy (with syringe and insulin). Breast Cancer Buddy (with left or right mastectomy scar) helps mothers explain to their children what's happening to them, and offers an added comfort: Women who have had mastectomies cushion their hypersensitive skin by placing Buddy against the scar when they're wearing a car seat belt.

Cette poupée a le cancer (remarquez les cheveux clairsemés et le cathéter pectoral, bien connus des malades suivant une chimiothérapie). Si toi aussi, tu souffres d'un cancer, le Copain cancéreux sera à tes côtés lors de tes visites à l'hôpital. Les poupées Shadow Buddies furent créées par Marty Postlethwait lorsque son fils Miles – qui, à l'âge de 11 ans, avait déjà subi 30 opérations – lui demanda «un copain comme moi». Elles existent en 17 versions, dont le Copain Ortho (les deux jambes prises dans un appareil orthopédique) et le Copain diabétique (avec seringue et insuline). La Copine Cancer du sein (avec cicatrice de mastectomie sur le côté droit ou gauche) aide les mères à expliquer à leurs enfants ce qui leur arrive, et leur procure un confort supplémentaire: après une ablation du sein, elles protègeront en voiture leur peau hypersensible en plaçant leur Copine contre la cicatrice avant d'attacher la ceinture de sécurité.

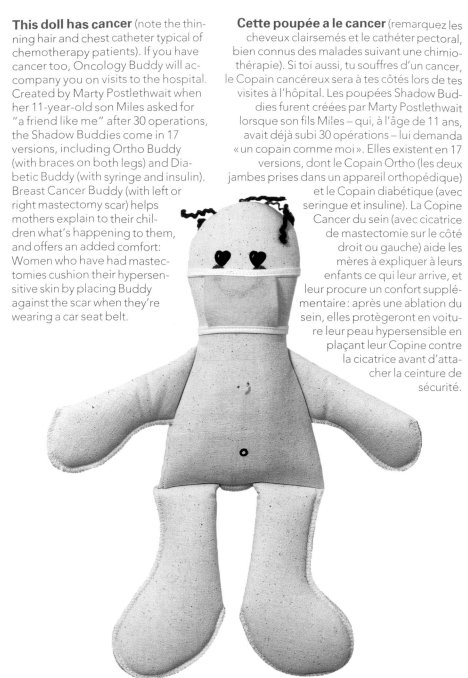

One in four Australian children have asthma—and the number is rising. Ventalin, a popular asthma medication, is to be inhaled during an attack but kids are sometimes embarrassed to take it in public. Puffa Pals are just the thing to help overcome embarrassment and make asthma cool. Just slide one over your Ventalin inhaler and it will be transformed into a wacky cartoon character like Bart Simpson or Daffy Duck.

Un enfant australien sur quatre souffre d'asthme – et leur nombre va croissant. Lorsqu'une crise se déclare, la plupart inhalent de la Ventoline, un médicament devenu le *vademecum* de tous les asthmatiques. Néanmoins, les jeunes malades ressentent parfois un certain embarras à sortir leur inhalateur en public. Mais voici Puffa Pals (les « copains pschitt pschitt ») : juste ce qu'il fallait pour les aider à surmonter leur gêne et faire de l'asthme une maladie sympa. Enfilez-en un sur votre inhalateur, et le voilà devenu un toon foldingue, tels Bart Simpson ou Daffy Duck.

Egg Nepalese eat half-cooked eggs to stay healthy (although Western doctors warn that eating more than two eggs a week clogs your veins with cholesterol). This fancy egg doesn't owe its heart shape to sophisticated computer graphics: We cooked it ourselves in five minutes. With the Dreamland cooking kit you can also cook yolks in other forms.

Œuf Pour garder la santé, les Népalais mangent des œufs mollets (mais attention : plus de deux œufs par semaine et le cholestérol vous bouchera les artères, avertissent les médecins occidentaux). Cet œuf sur le plat fantaisie ne doit pas sa forme en cœur à d'étourdissantes manipulations infographiques : nous l'avons fait cuire nous-mêmes en cinq minutes. Grâce à la batterie de cuisine Dreamland, tout devient possible : vous disposerez de multiples choix pour la forme de vos jaunes.

Portable heart "It's this or death," says Rémy Heym, spokesman for Novacor, the world's first portable heart pump. Because there are never enough heart donors to satisfy demand (only 2,600 for the three million Europeans with heart failure), Novacor is often a cardiac patient's only hope. Said heart patient Michel Laurent of Elancourt, France, "It's the reason I'm still around." Like other artificial hearts, the Novacor pump keeps blood circulating throughout the body. What makes it different is its size. While a previous generation of mechanical hearts confined patients to their beds, attached to clunky machines, the Novacor can be worn on a belt around the waist (rather like a Walkman). Two tubes through the chest connect the pump to the patient's failed heart. "As for the pumping noise," said Michel, "it's like your mother-in-law snoring—you get used to it." A bigger concern is the batteries: "I check them before I leave the house," Michel said. "And I always keep a spare set in the car."

Cœur portatif « C'est cela ou la mort », tranche Rémy Heym, porte-parole de Novacor – le premier fabricant mondial de pompes cardiaques portatives. Si l'on considère le déficit de donneurs au regard de la demande (2 600 dons de cœurs pour 3 millions de cardiaques en Europe), Novacor représente souvent le seul espoir du malade. « C'est grâce à ma pompe que je suis encore là », souligne Michel Laurent, un patient français d'Elancourt. A l'instar d'autres cœurs artificiels, la pompe Novacor assure la circulation sanguine dans l'organisme. Cependant, c'est par sa taille qu'elle se distingue. Alors que la génération précédente de prothèses cardiaques contraignait les patients à vivre allongés, reliés à de bruyantes machines, Novacor s'intègre à une ceinture qu'on attache autour de la taille (un peu comme un Walkman). Deux cathéters introduits dans la poitrine relient la pompe au cœur malade. « Le bruit ? C'est comme une belle-mère qui ronfle – on s'y fait », plaisante Michel. Le problème des piles lui cause plus de soucis : « Je les vérifie avant de sortir de chez moi, et j'en garde toujours un jeu de rechange dans la voiture. »

Incontinence—the inability to control one's bladder muscles—affects about one in 20 people. Frequently brought on by prostate cancer or old age, incontinence can make even a walk around the block a physically and psychologically distressing experience. But with the Freedom Pak system for men, going out in public need never be stressful again. You roll a latex slip onto the penis and connect the long drainage pipe to a discreet 500ml leg bag that straps around the calf. At the end of the day, a quick flip of the bag's special "T-Tap valve" empties the urine right into the toilet.

L'incontinence – incapacité à contrôler les muscles de la vessie – affecte environ une personne sur vingt. Souvent causée par le vieillissement ou un cancer de la prostate, elle peut transformer un simple tour du pâté de maisons en véritable cauchemar physique et psychologique. *Pouvait.* Car, grâce au système Freedom Pak pour hommes de chez Mentor Urology Inc. (une société basée aux Etats-Unis), les sorties cessent dorénavant d'être des épreuves. Il suffit d'enrouler une feuille de latex (non représentée ici) autour du pénis, puis de relier le long cathéter à une poche discrète de 500 ml, qui s'attache autour du mollet. A la fin de la journée, une simple chiquenaude sur la valve spéciale « T-Tap » de la poche Freedom, et son contenu se vide directement dans les toilettes.

This potato could get you a few days' sick leave from the Israeli Defense Force (IDF). Just cut it in half, tie to your knee or shin and leave overnight. "Water inside the human cell tissue moves towards the potato," says Dr. Izaac Levy, formerly a medic for the IDF. "That causes the leg to swell." The fist-sized bump doesn't hurt, and lasts only a day or two—ideal for a weekend away.

Patate Soldats d'Israël, cette modeste pomme de terre peut vous faire obtenir une permission. Il suffit de la couper en deux, de vous l'attacher sur le genou ou le tibia et de laisser reposer une nuit. « L'eau contenue dans les tissus cellulaires est absorbée par la pomme de terre, si bien que la jambe enfle », explique le Dr Izaac Lévy, ancien médecin militaire dans l'armée israélienne. Vous voilà donc affublé d'une belle intumescence de la taille du poing, totalement indolore, qui se résorbera en un jour ou deux – parfaite, donc, pour s'offrir un petit week-end.

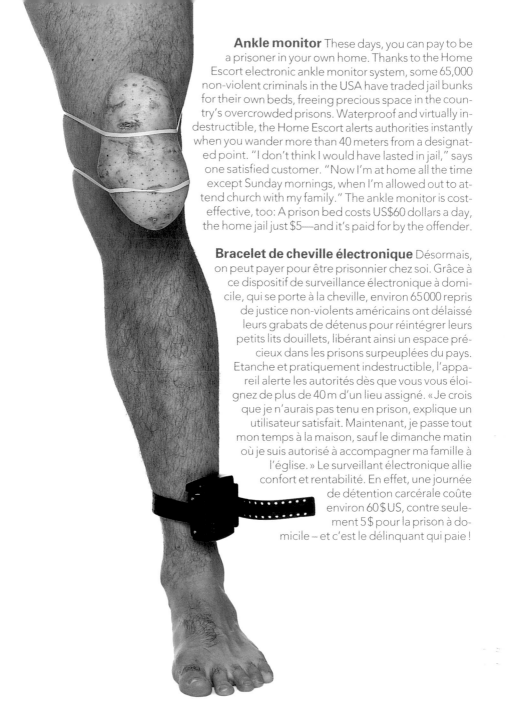

Ankle monitor These days, you can pay to be a prisoner in your own home. Thanks to the Home Escort electronic ankle monitor system, some 65,000 non-violent criminals in the USA have traded jail bunks for their own beds, freeing precious space in the country's overcrowded prisons. Waterproof and virtually indestructible, the Home Escort alerts authorities instantly when you wander more than 40 meters from a designated point. "I don't think I would have lasted in jail," says one satisfied customer. "Now I'm at home all the time except Sunday mornings, when I'm allowed out to attend church with my family." The ankle monitor is cost-effective, too: A prison bed costs US$60 dollars a day, the home jail just $5—and it's paid for by the offender.

Bracelet de cheville électronique Désormais, on peut payer pour être prisonnier chez soi. Grâce à ce dispositif de surveillance électronique à domicile, qui se porte à la cheville, environ 65 000 repris de justice non-violents américains ont délaissé leurs grabats de détenus pour réintégrer leurs petits lits douillets, libérant ainsi un espace précieux dans les prisons surpeuplées du pays. Etanche et pratiquement indestructible, l'appareil alerte les autorités dès que vous vous éloignez de plus de 40 m d'un lieu assigné. « Je crois que je n'aurais pas tenu en prison, explique un utilisateur satisfait. Maintenant, je passe tout mon temps à la maison, sauf le dimanche matin où je suis autorisé à accompagner ma famille à l'église. » Le surveillant électronique allie confort et rentabilité. En effet, une journée de détention carcérale coûte environ 60 $ US, contre seulement 5 $ pour la prison à domicile – et c'est le délinquant qui paie !

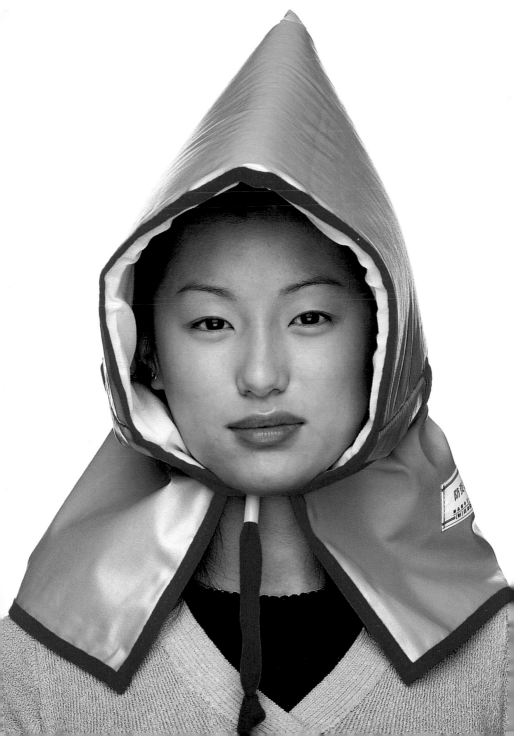

Japanese schoolchildren are strongly advised to buy one of these fireproof cushion hoods. In fact, some schools insist that they do. In the event of fire or earthquake, students pop open the cushion (usually tied to their desk chairs), fold it over their heads and tie with the ribbon. "The cushions were developed after the war, when people would wet normal cushions and use them to protect themselves against fire bombs," a spokesman at Tokyo's City Hall Catastrophe Center told us. "But they're not going to protect your head in an earthquake—the best thing you can do is get under a table." With regular earthquake safety programs on TV, and several compulsory safety drills a year, most Japanese have some idea of what to do if a big quake strikes. "Once a week you can feel the earth shake in Tokyo," says our Japan correspondent. "It's worrying, but you get used to it."

Pure well water from Japan keeps for several years in this steel can. Keep it handy for emergencies like earthquakes.

Les écoliers japonais sont fortement encouragés à se procurer une de ces capuches matelassées ignifugées, que certains établissements ont rendues quasi-obligatoires. En cas d'incendie ou de tremblement de terre, les enfants n'ont plus qu'à se saisir du bonnet (généralement fixé à leurs chaises), à l'ouvrir et à se l'attacher sur la tête à l'aide du ruban prévu à cet effet. « Ces capuchons protecteurs ont été mis au point après la guerre – à l'époque, les gens mouillaient des coussins et s'en coiffaient pour se protéger des bombes à incendie, raconte un porte-parole du Bureau des sinistres à la mairie de Tokyo. Toutefois, il ne suffiront pas en cas de tremblement de terre – le mieux à faire, alors, c'est de se cacher sous une table. » Matraqués d'émissions télévisées sur les mesures à prendre en cas de séisme, surentraînés grâce aux nombreux exercices de sécurité obligatoires chaque année, la plupart des Japonais ne seraient pas pris au dépourvu si un tremblement de terre majeur survenait.
« A Tokyo, la terre tremble une fois par semaine, rapporte notre correspondant sur place. C'est inquiétant, mais on s'y habitue. »

Cette eau de puits pure en provenance du Japon se préservera plusieurs années dans sa boîte en acier. Gardez-la à portée de main pour les cas d'urgence et autres séismes.

Home radiation kit If there's nuclear radiation in your backyard, this handy Kearny Fallout Meter (KFM) will detect it. Invented for survivors of a nuclear blast, the KFM can be assembled in only 1 1/2 hours "by the average untrained family," according to the US-based manufacturer. That's welcome news for French Polynesians, who don't have to wait for a nuclear attack to put their KFMs to good use: Since 1966, France has carried out more than 200 nuclear tests in the area. Although high cancer rates have been documented in populations near test sites in Australia and Kazakhstan, no such data exists in French Polynesia. The year the tests started, publication of public health statistics mysteriously stopped.

Radiomètre domestique S'il y a de la radioactivité dans votre jardin, il vous sera facile de la détecter au moyen de ce pratique et élégant compteur à scintillations (Kearny Fallout Meter). Conçu pour les éventuels survivants d'une catastrophe nucléaire, le KFM peut être monté en une heure et demie à peine, « par une famille ordinaire, sans formation spécifique », précise son fabricant américain. Enfin une bonne nouvelle pour les Polynésiens français, qui trouveront bon usage à leur KFM sans avoir à attendre une attaque nucléaire. Depuis 1966, la France a en effet mené plus de 200 essais atomiques dans cette région du globe. Or, on a enregistré une recrudescence de cancers chez les populations vivant à proximité d'autres sites d'essais nucléaires – c'est le cas notamment en Australie et au Kazakhstan. En Polynésie française, mystère : aucun chiffre n'apparaît. L'année même où commençaient les essais, la publication de statistiques médicales était inexplicablement interrompue.

Safety shoes are worn by workers cleaning up hazardous radioactive material (or handling it in laboratories). They're made of lightweight vinyl and sponge for a quick getaway from contaminated areas, and they're also easy to wash. If your safety shoes become dangerously radioactive, seal them immediately in a steel drum and bury in a concrete vault for eternity.

Ces chaussures de protection sont celles portées par le personnel chargé de nettoyer du matériel radioactif souillé (ou d'en manipuler en laboratoire). Fabriquées en vinyle poids plume et en éponge, elles permettent d'évacuer d'un pied leste en cas d'alerte. De surcroît, elles sont lavables : pas de souci d'entretien. Si d'aventure les vôtres ont été contaminées, placez-les sans plus tarder dans un caisson en acier, qu vous scellerez puis ensevelirez à jamais dans un caveau de béton.

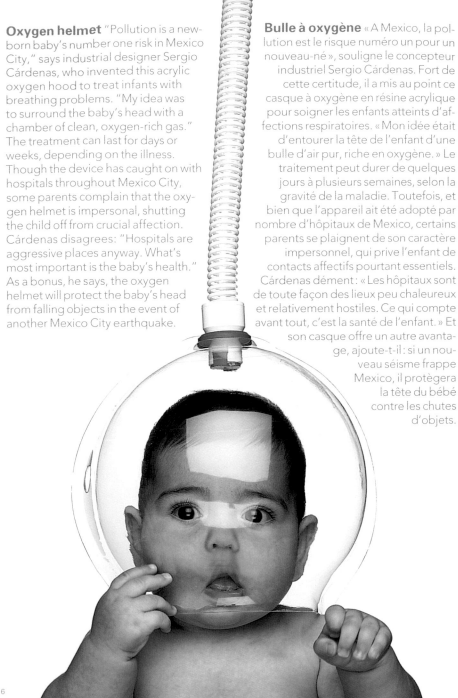

Oxygen helmet "Pollution is a new-born baby's number one risk in Mexico City," says industrial designer Sergio Cárdenas, who invented this acrylic oxygen hood to treat infants with breathing problems. "My idea was to surround the baby's head with a chamber of clean, oxygen-rich gas." The treatment can last for days or weeks, depending on the illness. Though the device has caught on with hospitals throughout Mexico City, some parents complain that the oxygen helmet is impersonal, shutting the child off from crucial affection. Cárdenas disagrees: "Hospitals are aggressive places anyway. What's most important is the baby's health." As a bonus, he says, the oxygen helmet will protect the baby's head from falling objects in the event of another Mexico City earthquake.

Bulle à oxygène « A Mexico, la pollution est le risque numéro un pour un nouveau-né », souligne le concepteur industriel Sergio Cárdenas. Fort de cette certitude, il a mis au point ce casque à oxygène en résine acrylique pour soigner les enfants atteints d'affections respiratoires. « Mon idée était d'entourer la tête de l'enfant d'une bulle d'air pur, riche en oxygène. » Le traitement peut durer de quelques jours à plusieurs semaines, selon la gravité de la maladie. Toutefois, et bien que l'appareil ait été adopté par nombre d'hôpitaux de Mexico, certains parents se plaignent de son caractère impersonnel, qui prive l'enfant de contacts affectifs pourtant essentiels. Cárdenas dément : « Les hôpitaux sont de toute façon des lieux peu chaleureux et relativement hostiles. Ce qui compte avant tout, c'est la santé de l'enfant. » Et son casque offre un autre avantage, ajoute-t-il : si un nouveau séisme frappe Mexico, il protègera la tête du bébé contre les chutes d'objets.

Escape hood The EVAC-U8 smoke hood is essential emergency gear for today's commuter. The luminous can (designed to glow in the dark) contains a hood made of Kapton, an advanced plastic that's heat-resistant up to 427°C. In the event of fire, nerve-gas attack or toxic leakage, you twist off the red cap, pull the hood over your head, fasten at the neck and breathe into the mouthpiece. The canister's "multi-stage, air-purifying catalytic filter" neutralizes any incoming toxic fumes, giving you 20 minutes to escape. Made in Canada, the EVAC-U8 has gained popularity in Japan since the Aum cult released poisonous sarin gas into the Tokyo metro in 1995. "It's light, portable, convenient and priced affordably," says MSA, the Japanese distributor of EVAC-U8. "Take it to work, school or shopping for a sense of safety."

Cagoule de survie Voici la cagoule antigaz EVAC-U8, équipement de secours indispensable à l'usager moderne des transports en commun. La boîte (luminescente, donc facile à repérer dans le noir) contient une cagoule en Kapton, un plastique révolutionnaire capable de résister à des températures de 427°C. En cas d'incendie, d'attaque au gaz paralysant ou de fuite toxique, dévissez le bouchon rouge, enfilez la cagoule, attachez-la autour du cou et respirez par l'embout. Le « filtre catalytique composite purificateur d'air » du conteneur neutralise n'importe quelle émanation toxique, vous laissant vingt minutes pour vous échapper. Fabriqué au Canada, EVAC-U8 fait un malheur au Japon depuis 1995, année où la secte Aum lâcha du gaz toxique sarin dans le métro de Tokyo. « Il est léger, facile à transporter, pratique et d'un prix abordable, énumère MSA, son distributeur au Japon. Emportez-le au travail, à l'école ou pour faire vos courses – où que vous soyez, vous vous sentirez en sécurité. »

117

Virgins' tea Yin Zhen White Tea is one of the most expensive teas in the world. We're not sure if experts can taste it, but each leaf has been handpicked by young Chinese virgins in the province of Fujian. It sells for US$900/kg.

Thé des vierges Le thé blanc Yin Zhen compte parmi les plus chers du monde. Et pour cause : chaque feuille est récoltée à la main par de jeunes vierges (les experts font-ils réellement la différence ?) de la province de Fujian. Comptez 900 $ US le kilo.

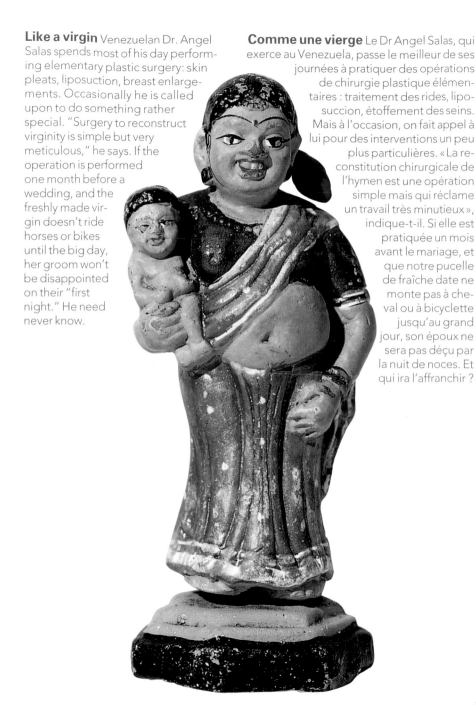

Like a virgin Venezuelan Dr. Angel Salas spends most of his day performing elementary plastic surgery: skin pleats, liposuction, breast enlargements. Occasionally he is called upon to do something rather special. "Surgery to reconstruct virginity is simple but very meticulous," he says. If the operation is performed one month before a wedding, and the freshly made virgin doesn't ride horses or bikes until the big day, her groom won't be disappointed on their "first night." He need never know.

Comme une vierge Le Dr Angel Salas, qui exerce au Venezuela, passe le meilleur de ses journées à pratiquer des opérations de chirurgie plastique élémentaires : traitement des rides, liposuccion, étoffement des seins. Mais à l'occasion, on fait appel à lui pour des interventions un peu plus particulières. « La reconstitution chirurgicale de l'hymen est une opération simple mais qui réclame un travail très minutieux », indique-t-il. Si elle est pratiquée un mois avant le mariage, et que notre pucelle de fraîche date ne monte pas à cheval ou à bicyclette jusqu'au grand jour, son époux ne sera pas déçu par la nuit de noces. Et qui ira l'affranchir ?

If you want a firmer bust, try freezing it. The Belgian makers of Bust'Ice claim you can "strengthen and harden your breasts" with their gel-filled plastic bra in a matter of weeks. Place the bra in your freezer until the cups harden, strap it on for just five minutes a day, and watch as the "tonic action" of the cold begins to lift your breasts. "Indispensable for all women," says the manufacturer's brochure, Bust'Ice comes with special instructions for avoiding freezer burn.

Removable nipples

"give an attractive hint of a real nipple" to breast prosthetics, according to Gerda Maierbacher of German manufacturers Amoena. Worn by women who have undergone a mastectomy (breast removal), the nipples look great with bikinis or thin dresses. "They're glued to the skin and held in place by the fabric," says Maierbacher, "So there's no danger of them sliding around or falling off, even while you're swimming."

Vous souhaitez raffermir votre buste : essayez de le geler. Car les fabricants belges de Bust'Ice sont formels : en quelques jours à peine, leur soutien-gorge en plastique rempli de gel aura « renforcé et raffermi votre poitrine ». Placez-le dans votre congélateur jusqu'à ce que les bonnets durcissent, portez-le cinq minutes par jour seulement, et observez « l'action tonifiante » du froid tandis que, peu à peu, elle rehausse vos seins. Bust'Ice – « indispensable à toutes les femmes », proclame la notice – est accompagné d'instructions spéciales afin d'éviter les engelures.

Les mamelons amovibles

en silicone donnent aux prothèses mammaires « l'aspect séduisant de véritables seins », assure Gerda Maierbacher au nom du fabricant allemand de cet article, la société Amoena. Utilisés par les femmes ayant subi une mastectomie (ablation du sein), ils sont du plus bel effet sous un Bikini ou une robe légère. « On les colle à même la peau, et le tissu les maintient ensuite à leur place, poursuit Maierbacher. Aussi, pas de danger qu'ils tombent ou se déplacent – même quand vous nagez. »

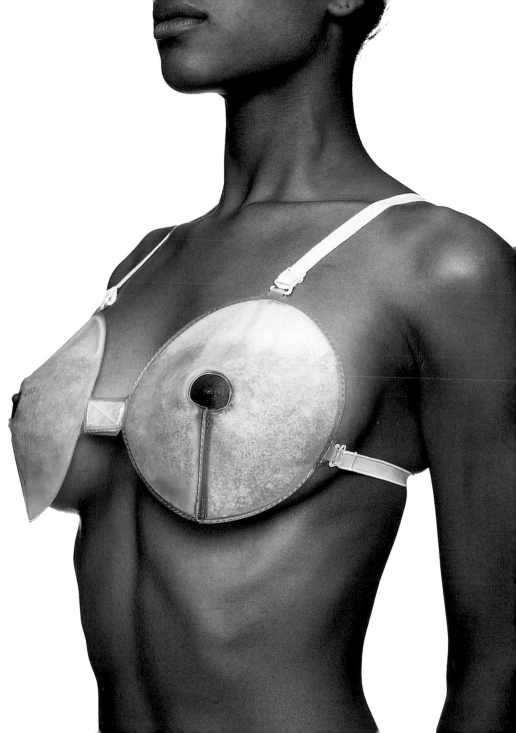

Electric tongue With its plump, soft lips and textured vinyl tongue, the FunTongue promises "the orgasmic experience of your life!" Advertised as the "first sensual aid that feels and acts like a real tongue," FunTongue offers a variety of speed settings and licking actions (up and down, side to side, in and out, or a little of each), ensuring that "oral sex will never be the same again." You can even press a button for squirts of realistic saliva. Co-inventor Teresa Ritter of Virginia, USA, says the FunTongue is the result of hard work and hours of testing. "We even had meetings with animatronics specialists from a theme park to figure out how to make it move like a real tongue," she says. And the makers are still working to improve it: Eight new tongue attachments (including one that's "real long and curly") will hit the market soon, along with an inconspicuous FunTongue carrying case. That way, Ritter says, "you can take it with you everywhere."

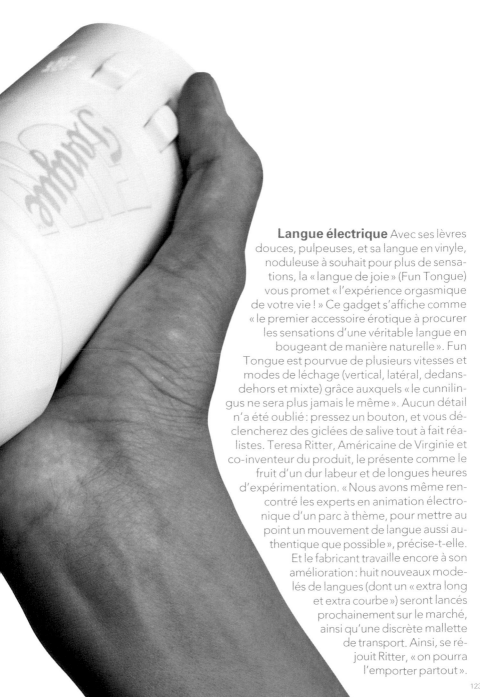

Langue électrique Avec ses lèvres douces, pulpeuses, et sa langue en vinyle, noduleuse à souhait pour plus de sensations, la « langue de joie » (Fun Tongue) vous promet « l'expérience orgasmique de votre vie ! » Ce gadget s'affiche comme « le premier accessoire érotique à procurer les sensations d'une véritable langue en bougeant de manière naturelle ». Fun Tongue est pourvue de plusieurs vitesses et modes de léchage (vertical, latéral, dedans-dehors et mixte) grâce auxquels « le cunnilingus ne sera plus jamais le même ». Aucun détail n'a été oublié : pressez un bouton, et vous déclencherez des giclées de salive tout à fait réalistes. Teresa Ritter, Américaine de Virginie et co-inventeur du produit, le présente comme le fruit d'un dur labeur et de longues heures d'expérimentation. « Nous avons même rencontré les experts en animation électronique d'un parc à thème, pour mettre au point un mouvement de langue aussi authentique que possible », précise-t-elle. Et le fabricant travaille encore à son amélioration : huit nouveaux modelés de langues (dont un « extra long et extra courbe ») seront lancés prochainement sur le marché, ainsi qu'une discrète mallette de transport. Ainsi, se réjouit Ritter, « on pourra l'emporter partout ».

Vulva puppet Having trouble locating your clitoris (or your partner's)? Get a vulva puppet, a soft velvet and satin toy in striking colors. The package includes a detailed map of a woman's erogenous zones. Just US$75 could improve your sex life forever.

Vulve chiffon Vous avez du mal à localiser votre clitoris – ou celui de votre partenaire? Procurez-vous une vulve en chiffon. Il s'agit d'un splendide jouet rembourré en velours et satin chamarrés, livré avec une carte détaillée des zones érogènes de la femme. Ne manquez pas cette occasion d'accéder enfin au plein épanouissement sexuel – pour à peine 75$US.

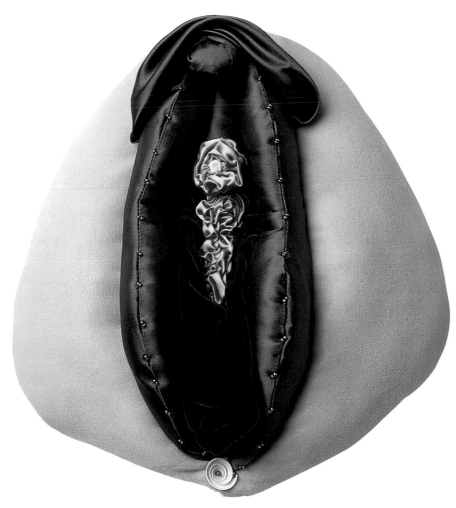

Genital mutilation tool This steel and goatskin scythe is used to "circumcise" young girls of Kenya's Kikuyu tribe. Nobody knows how many girls worldwide are subjected to female circumcision (more accurately known as genital mutilation), but in some African countries (including Somalia and Sierra Leone), it's about 90 percent. The procedure, an important puberty rite in these countries, is usually carried out on girls aged four to 12. The scythe (or sometimes a sharpened stone or rusty razor) is used to slice off the clitoris and scrape away part of the labia. In the most extreme cases, the vulva is then sewn together with thorns or thread, leaving a small hole for urine and menstrual blood to pass through. The whole operation is performed without anesthetic. Many people (including some mutilated women) believe circumcision keeps women pure until marriage (an "uncircumcised" woman often has little chance of finding a husband). Others think it's barbaric: Mutilated women sometimes become severely infected and need to be cut or ripped open to have sexual intercourse or give birth.

Outil de mutilation génitale Cette petite faucille en acier et peau de chèvre est utilisée pour exciser les demoiselles de la tribu Kikouyou, au Kenya. On ignore, à échelle mondiale, la proportion de filles soumises à cette mutilation génitale, mais dans certains pays africains (dont la Somalie et la Sierra Leone), elle avoisine les 90 %. Cette opération, qui constitue dans ces régions un important rite de passage pubertaire, est pratiquée d'ordinaire sur des fillettes âgées de 4 à 12 ans. La serpette ci-contre (parfois remplacée par une vulgaire pierre aiguisée, voire un rasoir rouillé) est employée pour trancher le clitoris et détacher une partie des lèvres. Dans les cas les plus extrêmes, le sexe est ensuite ligaturé à l'aide d'épines ou cousu au fil, en préservant deux étroits passages pour l'urine et le sang menstruel. Le tout sans anesthésie. Bien des gens (y compris des mutilées) croient que l'excision préserve la pureté des femmes jusqu'au mariage (une jeune fille non excisée aura souvent peu de chances de trouver un mari). D'autres qualifient au contraire cette pratique de barbare, d'autant que les mutilées contractent fréquemment des infections graves, et qu'il est souvent nécessaire de les inciser – ou de les déchirer – pour qu'elles puissent avoir des rapports sexuels ou accoucher normalement.

Ecoyarn organic tampons contain no chemicals, bleaches or pesticides. Nor—unlike most tampons—do they contain dioxin, a chlorine by-product that probably increases the risk of cancer and infertility when it enters the vagina, one of the most absorbent organs in the body.

60 percent of women use tampons during their menstrual period (five tampons a day, five days a month for 38 menstruating years makes a lifetime total of about 11,400). Synthetic fibers in tampons can cause toxic shock syndrome, a rare but often fatal infection.

Les tampons organiques Ecoyarn ne contiennent ni produits chimiques, ni chlore, ni pesticides, ni dioxine– et c'est ce dernier point qui les différencie de la plupart des tampons. Ce dérivé du chlore accroît très probablement les risques de cancer et de stérilité, la muqueuse du vagin étant l'une des plus perméables du corps humain.

60% des femmes utilisent des tampons durant leurs règles. A raison de cinq tampons par jour, cinq jours par mois, sur 38 ans de cycles menstruels environ, on parvient à une consommation globale de 11 400 tampons sur la durée d'une vie. Signalons en passant que les fibres synthétiques utilisées pour leur fabrication peuvent causer l'apparition d'un syndrome dit du « choc toxique », infection rarissime mais hélas, bien souvent fatale.

Save tampon money, the environment and possibly your health, with the natural rubber Keeper Menstrual Cup. The 5cm bell-shaped cup sits just inside the vagina and collects menstrual blood. After about six hours, remove and rinse.

Economisez sur l'achat de tampons hygiéniques tout en sauvegardant l'environnement – voire votre santé – grâce à cette cloche de rétention menstruelle en caoutchouc naturel. D'un diamètre de 5 cm et de forme évasée, elle s'insère dans le vagin pour recueillir les écoulements sanguins. Après six heures environ, retirez et rincez.

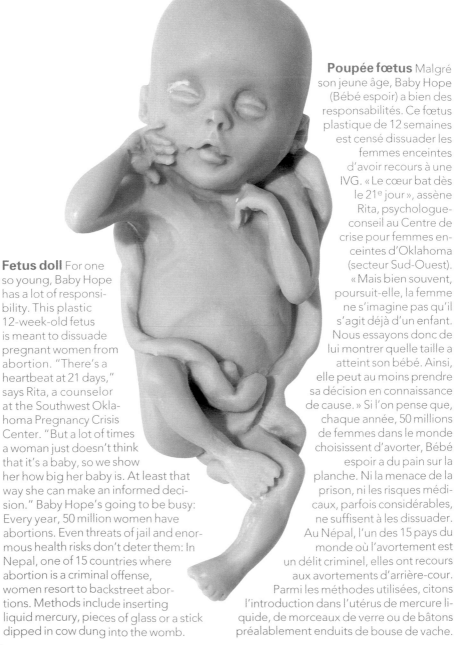

Fetus doll For one so young, Baby Hope has a lot of responsibility. This plastic 12-week-old fetus is meant to dissuade pregnant women from abortion. "There's a heartbeat at 21 days," says Rita, a counselor at the Southwest Oklahoma Pregnancy Crisis Center. "But a lot of times a woman just doesn't think that it's a baby, so we show her how big her baby is. At least that way she can make an informed decision." Baby Hope's going to be busy: Every year, 50 million women have abortions. Even threats of jail and enormous health risks don't deter them: In Nepal, one of 15 countries where abortion is a criminal offense, women resort to backstreet abortions. Methods include inserting liquid mercury, pieces of glass or a stick dipped in cow dung into the womb.

Poupée fœtus Malgré son jeune âge, Baby Hope (Bébé espoir) a bien des responsabilités. Ce fœtus plastique de 12 semaines est censé dissuader les femmes enceintes d'avoir recours à une IVG. « Le cœur bat dès le 21ᵉ jour », assène Rita, psychologue-conseil au Centre de crise pour femmes enceintes d'Oklahoma (secteur Sud-Ouest). « Mais bien souvent, poursuit-elle, la femme ne s'imagine pas qu'il s'agit déjà d'un enfant. Nous essayons donc de lui montrer quelle taille a atteint son bébé. Ainsi, elle peut au moins prendre sa décision en connaissance de cause. » Si l'on pense que, chaque année, 50 millions de femmes dans le monde choisissent d'avorter, Bébé espoir a du pain sur la planche. Ni la menace de la prison, ni les risques médicaux, parfois considérables, ne suffisent à les dissuader. Au Népal, l'un des 15 pays du monde où l'avortement est un délit criminel, elles ont recours aux avortements d'arrière-cour. Parmi les méthodes utilisées, citons l'introduction dans l'utérus de mercure liquide, de morceaux de verre ou de bâtons préalablement enduits de bouse de vache.

First drink From the moment you're born, you can be just like mom and drink out of a Pepsi bottle. Munchkin Bottling Inc. introduced brand-name plastic baby bottles in 1992 with the slogan "A Bottle a Mother Could Love." The new 6cl size has silicone nipples and is tapered for little hands.

Premier verre Dès ta naissance, tu peux faire comme maman et boire ton lait dans un biberon Pepsi. Ce fut en 1992 que la compagnie Munchkin Bottling Inc. eut la lumineuse idée de lancer des biberons plastique ornés de noms de marques. Slogan de promotion : « Un biberon qui fera craquer les mamans. » Le nouveau format de 6 cl est doté de tétines en silicone et parfaitement adapté aux petites menottes.

Alternate breasts when feeding a baby, so one doesn't dry up. This tip comes from Betsy and Ponchi, two dolls used in Peru to teach children about gestation, birth and breast-feeding. The handmade dolls come with a pouch that holds a small baby doll to simulate pregnancy and birth. A snap on the baby doll's mouth lets you attach it to the breast soon after birth.

Changez de sein à chaque tétée pour éviter que l'un d'eux ne se tarisse. Tel est le type de conseils prodigués par Betsy et Ponchi, deux poupées péruviennes de fabrication artisanale, utilisées pour initier les enfants aux secrets de la grossesse, de l'accouchement et de l'allaitement. Livrées avec une pochette renfermant un petit poupon, pour simuler la grossesse et la naissance. Un bouton-pression sur la bouche du bébé permet de l'accrocher au sein de sa mère juste après sa mise au monde.

Meet Kar Kar (with bra) and her sexual partner Tak Tak. Designed in 1997 by the Family Planning Association of Hong Kong (FPAHK) as part of a sex education campaign, the dolls fit together to demonstrate intercourse. Tak Tak ("tak" means "moral" in Cantonese) and Kar Kar ("kar" means family) have similar faces so children understand the equality of the sexes. "Tak Tak and Kar Kar can be used to perform a puppet show on topics like giving birth [hence Kar Kar's baby dangling from her vagina], knowing one's private parts, and puberty changes," explains David Cheng of the association. A valuable service: Parents polled in one Hong Kong survey turned out to be too ignorant about sex to teach their children the facts of life. According to a FPAHK 1996 youth sexuality study, 78 percent of children in Hong Kong learn about sex from pornography and the mass media.

Voici Kar Kar (avec le soutien-gorge) et Tak Tak, son partenaire sexuel. Conçues en 1997 par le planning familial de Hong Kong (FPAHK) pour sa campagne d'éducation sexuelle, les deux poupées s'emboîtent pour permettre une démonstration de rapport sexuel. Tak Tak (*tak* signifie « moral » en cantonais) et Kar Kar (« la famille ») ont des visages identiques, afin d'apprendre aux enfants l'égalité des sexes. Comme l'explique David Cheng, du planning familial, « Tak Tak et Kar Kar permettent d'aborder par de petits spectacles de marionnettes des sujets comme l'accouchement [d'où le bébé qui se balance à l'orifice vaginal de Kar Kar], la connaissance de son corps et les changements qui s'opèrent à la puberté. » C'est rendre un fier service aux parents : un sondage réalisé à Hong Kong a révélé chez eux une étonnante ignorance en ce domaine. Ils sont donc mal placés pour enseigner à leur progéniture les choses de la vie. Et d'après une étude sur la sexualité des jeunes menée par le FPAHK en 1996, 78 % des enfants de Hong Kong n'ont d'autre source d'éducation sexuelle que la pornographie et les médias.

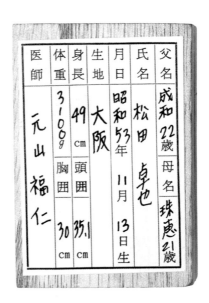

医師	体重	身長	生地	月日	氏名	父名
元山福仁	3100g	49cm	大阪	昭和53年 11月 13日生	松田卓也	成和22歳
	胸囲 30cm	頭囲 35.1cm				母名 珠恵21歳

Stump The umbilical cord usually shrivels up and falls off newborns two to three weeks after birth. In Japan, mothers save the stump of the dried cord in a small wooden box along with a few strands of the baby's hair. If the child becomes seriously ill, the cord is ground up into powder and given to the baby as a powerful medicine.

Moignon Le cordon ombilical se dessèche et se détache du nombril en général deux à trois semaines après la naissance. Au Japon, les mères le recueillent dans un petit coffret de bois renfermant aussi quelques mèches de cheveux du bébé. En cas de maladie grave, le cordon est réduit en poudre et administré à l'enfant. Il s'agirait, pense-t-on, d'un puissant remède.

"I bought a cricket for my baby,"
says Ma Yanan, mother of
a 1-year-old in Beijing,
"but maybe it was just an
excuse, since now I'm too old to have
crickets for myself." Many Chinese
mothers give their children crickets
in minuscule bamboo cages to keep
them entertained. Other moms complain that the crickets are so noisy it
distracts them more than the kids.

«J'ai acheté un grillon pour mon
bébé, confie la Pékinoise Ma Yanan,
mère d'un enfant de 1 an, mais
c'était peut-être juste un prétexte,
puisque maintenant je suis trop vieille
pour en avoir un rien qu'à moi.» Afin
d'amuser le petit, nombre de mères
chinoises lui offrent un grillon dans
une minuscule cage de bambou.
D'autres en ont par-dessus la
tête de ce bruit de crécelle, qui
les distrait dans leur travail
bien plus qu'il
n'égaye leur
rejeton.

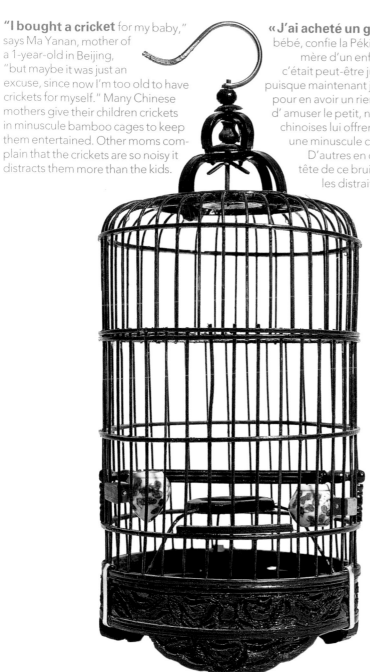

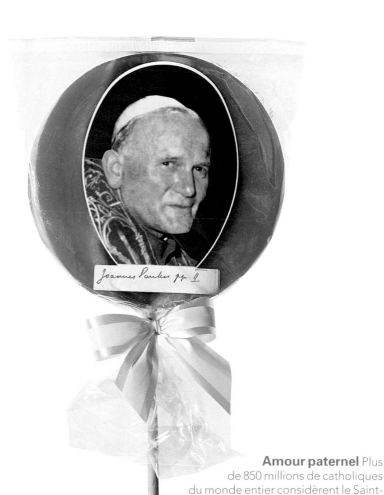

Fatherly love More than 850 million Roman Catholics worldwide regard the Pope as the "earthly representative of Jesus Christ." They also believe that he's infallible when speaking on moral matters. If they get the chance to meet him, they address him as "Your Holiness," and kiss his ring. And even though he is Europe's only absolute monarch, once a year the Pope bends down to wash, dry and kiss the feet of 12 priests in an act of humility. The official Pope John Paul II all-day lollipop is sold at St. Peter's Square in Rome.

Amour paternel Plus de 850 millions de catholiques du monde entier considèrent le Saint-Père comme « le représentant sur Terre de Jésus-Christ ». Ils le croient également infaillible sur les questions de moralité. S'ils ont l'insigne honneur de le rencontrer, ils lui donnent du «Votre Sainteté» et baisent l'anneau qu'il porte à son doigt. Seul monarque absolu d'Europe, Sa Sainteté n'en fait pas moins acte d'humilité une fois l'an, en s'agenouillant devant 12 prêtres pour leur laver, sécher et embrasser les pieds. La sucette officielle du pape Jean-Paul II se vend sur la place Saint-Pierre, à Rome. Longue durée garantie : vous en avez pour la journée.

Prayer doll Claude Sinyard owns a construction business in Florida, USA. On the side he produces these praying dolls: "My objective is to teach children to pray and to build unity. I have a young lady here in Jacksonville who makes them, and I've sold several hundred. We buy the clothes from all over the place, and some people give us the clothes that their children have outgrown. I don't want them to look like a Raggedy Ann— children don't want to see something dirty and filthy. The dolls come with pamphlets with different verses and songs in their own language, whether they be Muslim, Buddhist, Christian, whatever. They can be used to teach a child moral values: Don't lie, don't cheat, walk through life with pride in yourself— the ethics which give children the strength to go out and face the world."

Poupée-qui-prie L'Américain Claude Sinyard dirige une entreprise de BTP en Floride. A ses heures perdues, il produit également ces poupées qui prient. « Mon but est d'apprendre aux enfants à prier et à vivre en harmonie. C'est une jeune femme d'ici, de Jacksonville, qui me les fabrique, et j'en ai vendu des centaines. Nous achetons les vêtements un peu partout, et il se trouve toujours des gens pour nous donner ceux que leurs enfants ne peuvent plus porter. Je ne veux pas qu'elles aient l'air miséreuses, les enfants n'aiment pas ce qui est laid et sale. Nous les vendons accompagnées de versets et de cantiques dans plusieurs langues, adaptés à chaque religion – musulmane, bouddhiste, chrétienne ou autres. Elles permettent d'enseigner les valeurs morales : ne pas mentir, ne pas tricher, avancer dans l'existence en étant fier de ce qu'on est – tous les repères qui donnent à l'enfant la force d'affronter le monde. »

Expired Roman Catholic communion wafers (also known as hosts) are believed to be transformed into the body of Jesus Christ during mass. In 1998, the European Union ruled that packages of the wafers must be labeled with expiry dates—like all other food. And though food poisoning isn't a threat, colds might be transmitted during the ceremony when worshippers shake hands or embrace as a sign of peace. The average North American suffers from six colds per year—and most of them aren't Catholics.

Périmées Aux yeux des catholiques, les hosties sont transmuées en corps du Christ durant la communion eucharistique. En 1998, l'Union européenne a rendu obligatoire l'étiquetage des emballages d'hosties, avec mention d'une date limite de consommation – comme sur toute denrée comestible. Si les fidèles ne risquent guère l'empoisonnement alimentaire, ils courent d'autres dangers, par exemple de se transmettre des rhumes lorsqu'ils se serrent la main ou se donnent l'accolade en signe de paix durant les services. Il est vrai que le Nord-Américain moyen s'enrhume six fois par an – et la plupart ne sont pas catholiques.

ABCs The Hebrew alphabet has 22 characters. If you aren't one of the world's five million Hebrew speakers, learn with Osem's kosher chicken-flavored Alef-bet alphabet soup. Aleph is the first letter of the Hebrew alphabet.

Abécédaires On recence dans le monde 5 millions de personnes parlant l'hébreu, et connaissant donc sur le bout des doigts leur alphabet hébraïque, qui compte 22 caractères. Si pour vous, l'hébreu est encore de l'hébreu, comblez vos lacunes en dégustant le bouillon de poule kasher Alef-bet de chez Osem, dont les pâtes figurent les lettres de l'alphabet. Tenez, apprenez toujours la première : *aleph*.

Pilgrims During the Hajj (or pilrimage to Mecca in Saudi Arabia), that each Muslim is required to make at least once in a lifetime, the devout circle the Ka'aba (a square black building built by Abraham) seven times counterclockwise, before walking back and forth seven times between two nearby hills, Safa and Marwah. The practice is called Sa'i, and symbolizes Hagar's desperate search for water. Tradition says a spring of water (Zam Zam) suddenly sprang up from the earth here, saving her life and that of her son Ismail ("Ishmael" to Jews and Christians), father of all Arabs. Pilgrims today drink the water (or take it home) in the belief that it can heal. This prayer rug pictures Mecca, and is used by Muslims five times a day.

Pèlerins Durant le Hadj (le pèlerinage à La Mecque, en Arabie Saoudite) que chaque musulman se doit d'accomplir au moins une fois au cours de sa vie, les fidèles tournent sept fois autour de la Kaaba (une bâtisse noire et carrée qu'Abraham construisit de ses mains) dans le sens inverse des aiguilles d'une montre, avant d'effectuer sept allers et retours entre deux collines voisines, Safa et Marwah. Ce rituel, appelé le sa'i, symbolise le parcours de Agar désespérée, quêtant de quoi étancher sa soif. La tradition veut qu'une source (Zam Zam) ait soudain jailli de la terre à cet endroit, sauvant la vie de la pauvre femme et de son fils Ismail (Ismaël pour les chrétiens), père de tous les Arabes. Aujourd'hui, les pèlerins s'abreuvent de cette eau censée guérir de tous les maux, et en rapportent fréquemment chez eux. Ce tapis de prière, qui figure La Mecque, est utilisé par les musulmans cinq fois par jour.

Catholic priests on the move can say mass anywhere with this portable mass kit, a briefcase equipped with crucifix, chalice, ceremonial cloth, wine and water flasks, and even battery-powered candles.

Les prêtres catholiques en déplacement peuvent désormais célébrer l'office en tous lieux, grâce à ce kit de messe portatif : il s'agit d'une mallette contenant un crucifix, un calice, une étole, des flacons de vin et d'eau, sans oublier les bougies à piles.

Water Bodies in water decompose four times faster than those in soil. Softened by liquid, body tissues are eaten by fish and aquatic insects (they start by nibbling on the eyelids, lips and ears). In India, the practice of water burial is so common (about 3,000 whole bodies and 1,800 tons of partially burnt cremation remains are thrown into the river Ganges every year) that the government instituted a novel clean-up project. Unfortunately, the 28,820 turtles raised to consume the decomposing flesh have already been eaten by locals. This flask contains water from the Ganges, which is sacred to Hindus.

Eau En milieu aqueux, les corps se décomposent quatre fois plus vite que dans la terre. Ramollis par le liquide, les tissus sont dévorés par les poissons et les insectes aquatiques – qui s'attaquent d'abord aux morceaux de choix, paupières, lèvres et oreilles. En Inde, on a coutume de livrer les dépouilles mortelles aux eaux du fleuve. Cet usage est si répandu (près de 3000 corps entiers et 1 800 tonnes de restes partiellement incinérés sont jetés dans le Gange chaque année) que le gouvernement a instauré un plan original d'épuration : un lâcher de tortues aquatiques dévoreuses de chair décomposée. Malheureusement, les 28 820 tortues spécialement élevées à cet effet ont déjà été mangées par les habitants. Ce flacon contient de l'eau du Gange, sacrée pour les hindous.

Jesus speaks Hindi. A postage stamp showing the nail wound on Christ's hand was issued in India to commemorate his birth 2,000 years ago. In a country of almost one billion inhabitants, where only 23 million are Christians, the Rs3 (US$0.07) stamp can help spread the Christian word—and it will also get a standard letter from Mumbai to Calcutta. Buy the stamp at the General Post Office in Mumbai, India.

Jésus parle hindi. Un timbre-poste figurant les stigmates sur la main du Christ est paru en Inde pour commémorer le deuxième millénaire de sa naissance. Or, sur près de un milliard d'habitants, le sous-continent ne compte que 23 millions de chrétiens. Ce petit timbre à 3 RUPI (0,07 $US) aidera donc à propager la foi chrétienne – et, incidemment, à expédier une lettre ordinaire de Mumbai à Calcutta. Achetez-le au bureau de poste central de Mumbai.

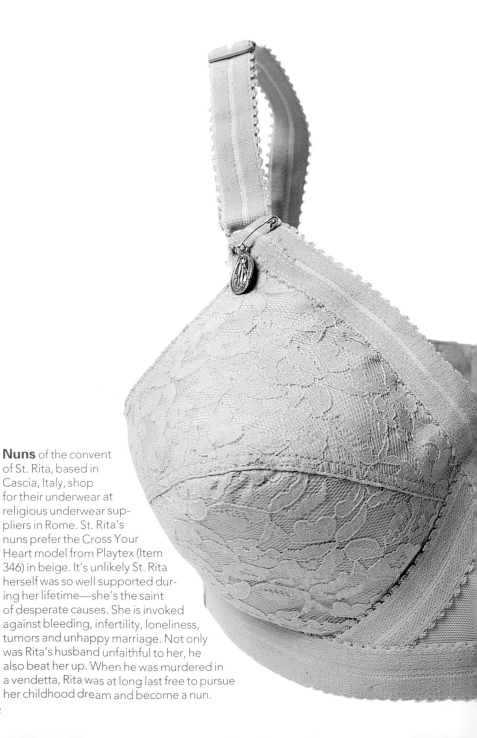

Nuns of the convent
of St. Rita, based in
Cascia, Italy, shop
for their underwear at
religious underwear sup-
pliers in Rome. St. Rita's
nuns prefer the Cross Your
Heart model from Playtex (Item
346) in beige. It's unlikely St. Rita
herself was so well supported dur-
ing her lifetime—she's the saint
of desperate causes. She is invoked
against bleeding, infertility, loneliness,
tumors and unhappy marriage. Not only
was Rita's husband unfaithful to her, he
also beat her up. When he was murdered in
a vendetta, Rita was at long last free to pursue
her childhood dream and become a nun.

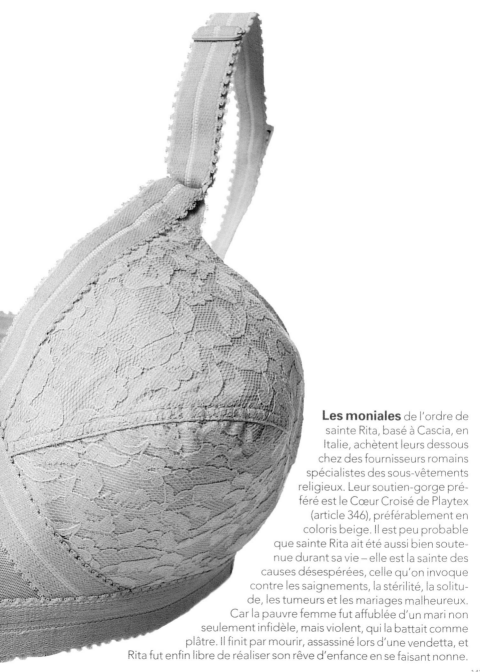

Les moniales de l'ordre de
sainte Rita, basé à Cascia, en
Italie, achètent leurs dessous
chez des fournisseurs romains
spécialistes des sous-vêtements
religieux. Leur soutien-gorge pré-
féré est le Cœur Croisé de Playtex
(article 346), préférablement en
coloris beige. Il est peu probable
que sainte Rita ait été aussi bien soute-
nue durant sa vie – elle est la sainte des
causes désespérées, celle qu'on invoque
contre les saignements, la stérilité, la solitu-
de, les tumeurs et les mariages malheureux.
Car la pauvre femme fut affublée d'un mari non
seulement infidèle, mais violent, qui la battait comme
plâtre. Il finit par mourir, assassiné lors d'une vendetta, et
Rita fut enfin libre de réaliser son rêve d'enfance en se faisant nonne.

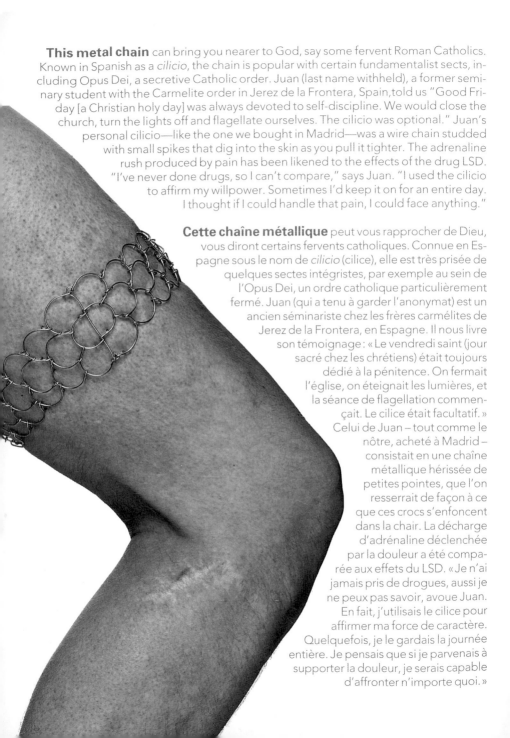

This metal chain can bring you nearer to God, say some fervent Roman Catholics. Known in Spanish as a *cilicio*, the chain is popular with certain fundamentalist sects, including Opus Dei, a secretive Catholic order. Juan (last name withheld), a former seminary student with the Carmelite order in Jerez de la Frontera, Spain, told us "Good Friday [a Christian holy day] was always devoted to self-discipline. We would close the church, turn the lights off and flagellate ourselves. The cilicio was optional." Juan's personal cilicio—like the one we bought in Madrid—was a wire chain studded with small spikes that dig into the skin as you pull it tighter. The adrenaline rush produced by pain has been likened to the effects of the drug LSD. "I've never done drugs, so I can't compare," says Juan. "I used the cilicio to affirm my willpower. Sometimes I'd keep it on for an entire day. I thought if I could handle that pain, I could face anything."

Cette chaîne métallique peut vous rapprocher de Dieu, vous diront certains fervents catholiques. Connue en Espagne sous le nom de *cilicio* (cilice), elle est très prisée de quelques sectes intégristes, par exemple au sein de l'Opus Dei, un ordre catholique particulièrement fermé. Juan (qui a tenu à garder l'anonymat) est un ancien séminariste chez les frères carmélites de Jerez de la Frontera, en Espagne. Il nous livre son témoignage : « Le vendredi saint (jour sacré chez les chrétiens) était toujours dédié à la pénitence. On fermait l'église, on éteignait les lumières, et la séance de flagellation commençait. Le cilice était facultatif. » Celui de Juan – tout comme le nôtre, acheté à Madrid – consistait en une chaîne métallique hérissée de petites pointes, que l'on resserrait de façon à ce que ces crocs s'enfoncent dans la chair. La décharge d'adrénaline déclenchée par la douleur a été comparée aux effets du LSD. « Je n'ai jamais pris de drogues, aussi je ne peux pas savoir, avoue Juan. En fait, j'utilisais le cilice pour affirmer ma force de caractère. Quelquefois, je le gardais la journée entière. Je pensais que si je parvenais à supporter la douleur, je serais capable d'affronter n'importe quoi. »

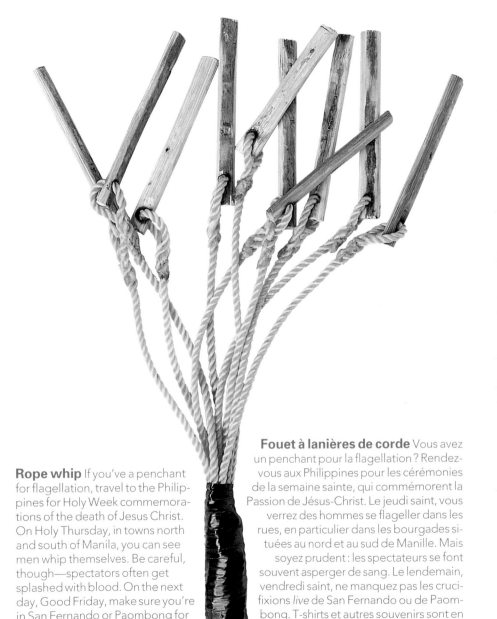

Rope whip If you've a penchant for flagellation, travel to the Philippines for Holy Week commemorations of the death of Jesus Christ. On Holy Thursday, in towns north and south of Manila, you can see men whip themselves. Be careful, though—spectators often get splashed with blood. On the next day, Good Friday, make sure you're in San Fernando or Paombong for the real-life crucifixions. T-shirts and other souvenirs available. Holy Week is usually in April, but check a Catholic calendar, as dates vary.

Fouet à lanières de corde Vous avez un penchant pour la flagellation ? Rendez-vous aux Philippines pour les cérémonies de la semaine sainte, qui commémorent la Passion de Jésus-Christ. Le jeudi saint, vous verrez des hommes se flageller dans les rues, en particulier dans les bourgades situées au nord et au sud de Manille. Mais soyez prudent : les spectateurs se font souvent asperger de sang. Le lendemain, vendredi saint, ne manquez pas les crucifixions *live* de San Fernando ou de Paombong. T-shirts et autres souvenirs sont en vente sur place. La semaine sainte se situe généralement en avril, mais consultez par prudence un calendrier catholique, les dates variant d'une année sur l'autre.

The smoking saint of Mexico is St. Hermano San Simón. If you need a favor, buy a statue of the saint and light two cigarettes—one for him and one for you. If you want to quit smoking, simply light a cigarette for him and ask for his help.

Saint-qui-fume Le Mexique a son saint fumeur : Hermano San Simón. Pour obtenir une faveur, achetez une statue à son effigie et allumez deux cigarettes. Vous fumerez l'une et lui offrirez l'autre. Si vous souhaitez arrêter de fumer, contentez-vous d'une cigarette pour lui, et implorez son aide.

Fire Worried about finding a lover? Buy a *gualicho* (lucky charm) candle. Etch your name on the candle along with the name of the lover you desire, dip the candle in honey, and burn a piece of paper covered with your names in the candle's flame. Once the sheet is consumed, your love is guaranteed.

Flamme Vous désespériez de trouver un amoureux ? Plus d'inquiétudes, avec les bougies *gualicho* (charme porte-bonheur). Gravez votre nom sur la bougie, ainsi que celui de la personne convoitée, plongez-la dans le miel, puis faites brûler à sa flamme un morceau de papier où vous aurez également inscrit vos deux noms. Amour garanti une fois le feuillet consumé.

Prayer sprayer For best results, say a prayer after freshening the air with House Blessing deodorant aerosol spray. There's a prayer printed on the can for first-time users.

Spray de prière Pour optimiser la portée de vos oraisons, ne priez pas sans avoir rafraîchi l'air avec ce désodorisant en spray de «bénédiction domestique». Que les novices se rassurent : une prière est imprimée sur le vaporisateur pour la première utilisation.

"**A shrine** must come from the heart in order to weave a thread of communication between the maker and the beholder." These words of advice come from Ralph Wilson, who conducts shrinemaking workshops around North America. No time to attend a workshop? Buy a kit that includes everything you need to whip up an altar to your idol.

« **Un autel** doit venir du cœur, pour tisser un lien de communication entre qui l'a fait et qui le regarde. » Tel est le conseil de Ralph Wilson, qui organise dans toute l'Amérique du Nord des ateliers où l'on apprend à fabriquer soi-même son propre autel. Pas le temps d'y assister ? Achetez en kit tout le nécessaire pour bricoler prestement un autel à votre idole.

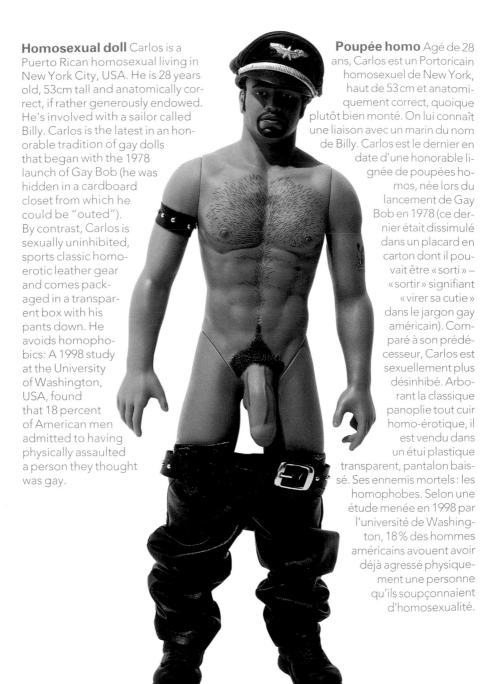

Homosexual doll Carlos is a Puerto Rican homosexual living in New York City, USA. He is 28 years old, 53cm tall and anatomically correct, if rather generously endowed. He's involved with a sailor called Billy. Carlos is the latest in an honorable tradition of gay dolls that began with the 1978 launch of Gay Bob (he was hidden in a cardboard closet from which he could be "outed"). By contrast, Carlos is sexually uninhibited, sports classic homo-erotic leather gear and comes packaged in a transparent box with his pants down. He avoids homophobics: A 1998 study at the University of Washington, USA, found that 18 percent of American men admitted to having physically assaulted a person they thought was gay.

Poupée homo Agé de 28 ans, Carlos est un Portoricain homosexuel de New York, haut de 53 cm et anatomiquement correct, quoique plutôt bien monté. On lui connaît une liaison avec un marin du nom de Billy. Carlos est le dernier en date d'une honorable lignée de poupées homos, née lors du lancement de Gay Bob en 1978 (ce dernier était dissimulé dans un placard en carton dont il pouvait être « sorti » – « sortir » signifiant « virer sa cutie » dans le jargon gay américain). Comparé à son prédécesseur, Carlos est sexuellement plus désinhibé. Arborant la classique panoplie tout cuir homo-érotique, il est vendu dans un étui plastique transparent, pantalon baissé. Ses ennemis mortels : les homophobes. Selon une étude menée en 1998 par l'université de Washington, 18 % des hommes américains avouent avoir déjà agressé physiquement une personne qu'ils soupçonnaient d'homosexualité.

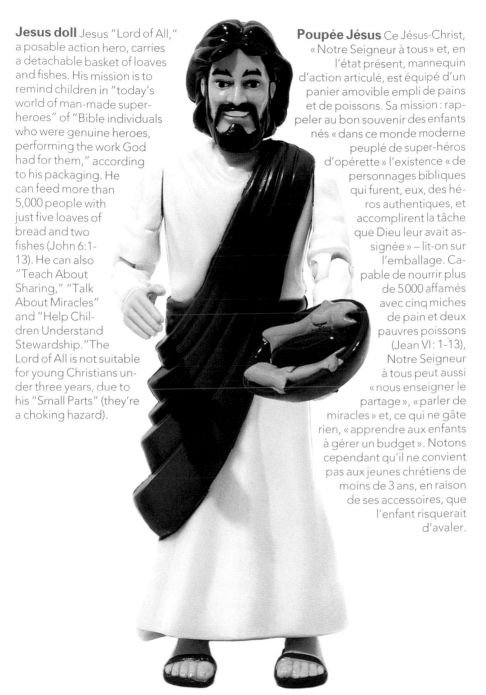

Jesus doll Jesus "Lord of All," a posable action hero, carries a detachable basket of loaves and fishes. His mission is to remind children in "today's world of man-made super-heroes" of "Bible individuals who were genuine heroes, performing the work God had for them," according to his packaging. He can feed more than 5,000 people with just five loaves of bread and two fishes (John 6:1-13). He can also "Teach About Sharing," "Talk About Miracles" and "Help Children Understand Stewardship." The Lord of All is not suitable for young Christians under three years, due to his "Small Parts" (they're a choking hazard).

Poupée Jésus Ce Jésus-Christ, « Notre Seigneur à tous » et, en l'état présent, mannequin d'action articulé, est équipé d'un panier amovible empli de pains et de poissons. Sa mission : rappeler au bon souvenir des enfants nés « dans ce monde moderne peuplé de super-héros d'opérette » l'existence « de personnages bibliques qui furent, eux, des héros authentiques, et accomplirent la tâche que Dieu leur avait assignée » – lit-on sur l'emballage. Capable de nourrir plus de 5 000 affamés avec cinq miches de pain et deux pauvres poissons (Jean VI : 1-13), Notre Seigneur à tous peut aussi « nous enseigner le partage », « parler de miracles » et, ce qui ne gâte rien, « apprendre aux enfants à gérer un budget ». Notons cependant qu'il ne convient pas aux jeunes chrétiens de moins de 3 ans, en raison de ses accessoires, que l'enfant risquerait d'avaler.

Message Chinese fortune cookies were invented in the USA. This one was packaged in Germany and contains a trilingual message (English, French, Italian). To ease global marketing, messages have been revised—gender-specific sentences and references to Confucius have been removed.

Message Les beignets-prédiction chinois sont en réalité une invention américaine. Celui-ci, conditionné en Allemagne, contient un message trilingue (en anglais, français et italien). Pour faciliter la globalisation du marché, les messages ont été revus et corrigés – plus de distinction de sexes, plus de références à Confucius.

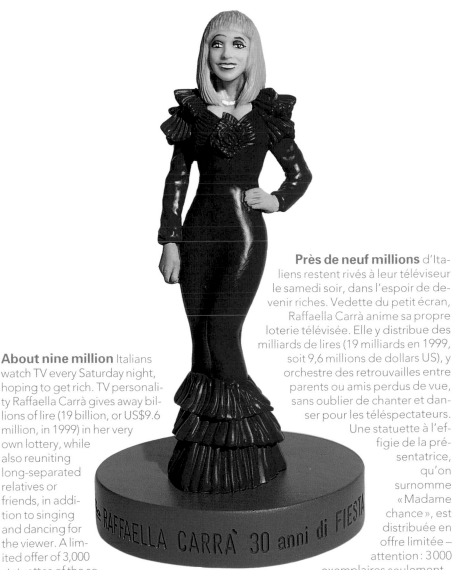

About nine million Italians watch TV every Saturday night, hoping to get rich. TV personality Raffaella Carrà gives away billions of lire (19 billion, or US$9.6 million, in 1999) in her very own lottery, while also reuniting long-separated relatives or friends, in addition to singing and dancing for the viewer. A limited offer of 3,000 statuettes of the so-called Lady of Luck, together with a CD of her hits, is available at record stores in Italy for Lit100,000 ($52).

Près de neuf millions d'Italiens restent rivés à leur téléviseur le samedi soir, dans l'espoir de devenir riches. Vedette du petit écran, Raffaella Carrà anime sa propre loterie télévisée. Elle y distribue des milliards de lires (19 milliards en 1999, soit 9,6 millions de dollars US), y orchestre des retrouvailles entre parents ou amis perdus de vue, sans oublier de chanter et danser pour les téléspectateurs. Une statuette à l'effigie de la présentatrice, qu'on surnomme «Madame chance», est distribuée en offre limitée – attention : 3000 exemplaires seulement – avec le CD de ses plus grands succès. Disponible dans tous les magasins de disques en Italie, au prix de 100 000 LIT (52 $).

153

Heart Throbber makes other parts of your body throb before you feel it in your heart. UK manufacturer Ann Summers describes this vibrator as "dainty and soft, a clitoral stimulator a lady will always cherish."

Le «pulse-cœur» (Heart Throbber) doit son nom plus à sa forme qu'à sa fonction. Car il fait vibrer une tout autre partie de votre corps, quoique l'effet finisse sans doute par atteindre votre cœur. Ann Summers décrit ce vibrateur comme «doux et délicat. Un stimulateur clitoridien qu'une femme chérira toujours.»

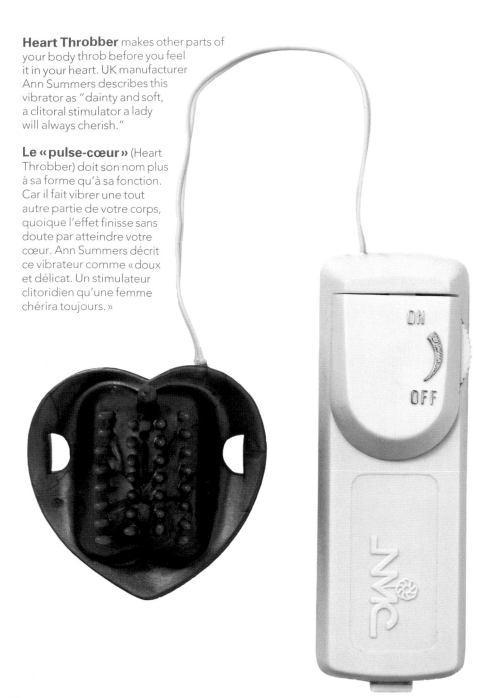

Sick of being single? Tired of listening to your workmates arranging dinner dates when you're facing a lonely evening at home? Try convenient Boyfriend-In-A-Box. Guaranteed not to lie, cheat on you or talk with his mouth full. He comes complete with his own instruction manual, portrait shot, data sheet and notes that you can leave in strategic places.

Ecœurée d'être seule ? Lasse d'entendre vos collègues fixer leurs rendez-vous du soir alors que, vous, vous passerez la soirée seule entre quatre murs ? Pourquoi ne pas prendre un « petit-ami-dans-une-boîte » ? Avec lui, pas de problèmes : il ne ment pas, il est fidèle, et il ne parle pas la bouche pleine. Livré avec son mode d'emploi, sa photo, tous les détails utiles sur sa personne, et quelques billets doux de s main que vous aurez soin de laisser traîner ça et là.

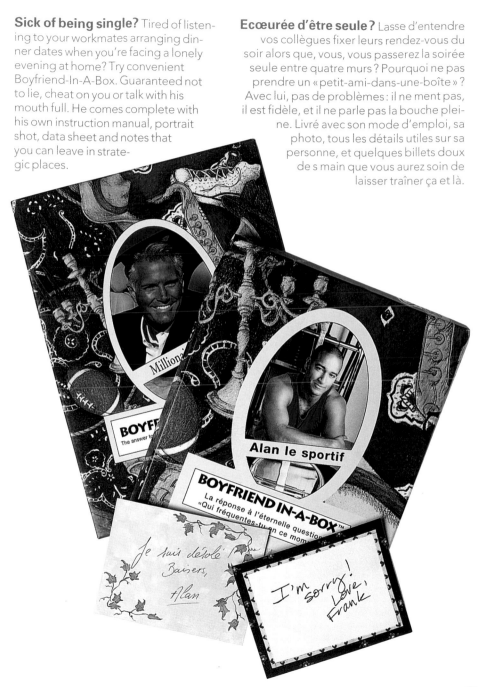

Black Santa Claus Usually pictured as an overweight white man wearing a red suit, Santa Claus now comes in other colors. This black version is from the USA, where 12.6 percent of the population is of African-American descent. At some US shopping malls, you can even have your photo taken with a black Santa, a sign that African-Americans are on their way to being taken seriously as consumers.

Père Noël noir Représenté le plus souvent comme un vieil obèse chenu, revêtu d'un costume rouge, le père Noël existe aujourd'hui dans d'autres coloris. Cette version noire nous vient des Etats-Unis, où 12,6 % de la population est d'origine afro-américaine. Dans certains centres commerciaux américains, on peut même se faire prendre en photo avec un père Noël noir – signe que les Afro-Américains sont en passe d'être enfin pris au sérieux en tant que catégorie de consommateurs.

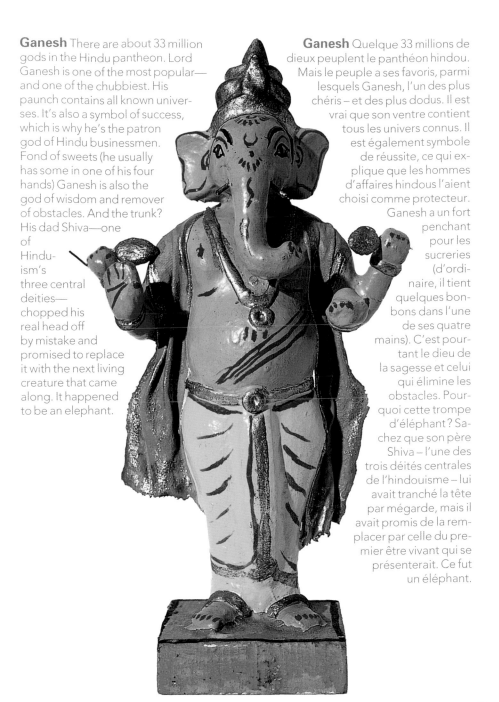

Ganesh There are about 33 million gods in the Hindu pantheon. Lord Ganesh is one of the most popular—and one of the chubbiest. His paunch contains all known universes. It's also a symbol of success, which is why he's the patron god of Hindu businessmen. Fond of sweets (he usually has some in one of his four hands) Ganesh is also the god of wisdom and remover of obstacles. And the trunk? His dad Shiva—one of Hindu-ism's three central deities—chopped his real head off by mistake and promised to replace it with the next living creature that came along. It happened to be an elephant.

Ganesh Quelque 33 millions de dieux peuplent le panthéon hindou. Mais le peuple a ses favoris, parmi lesquels Ganesh, l'un des plus chéris – et des plus dodus. Il est vrai que son ventre contient tous les univers connus. Il est également symbole de réussite, ce qui explique que les hommes d'affaires hindous l'aient choisi comme protecteur. Ganesh a un fort penchant pour les sucreries (d'ordinaire, il tient quelques bonbons dans l'une de ses quatre mains). C'est pourtant le dieu de la sagesse et celui qui élimine les obstacles. Pourquoi cette trompe d'éléphant? Sachez que son père Shiva – l'une des trois déités centrales de l'hindouisme – lui avait tranché la tête par mégarde, mais il avait promis de la remplacer par celle du premier être vivant qui se présenterait. Ce fut un éléphant.

Wax replicas of eyes, hearts, breasts, teeth and other body parts are sold at the Mount Mary Church in Mumbai, India. People praying for cures simply choose the replica corresponding to the ailing body part, say a prayer and place the replica on the altar as an offering. Feeling better already? Take the full body replica home as a souvenir.

Répliques en cire Yeux, cœurs, seins, dents : voilà quelques-uns des organes en cire que l'on peut acheter en Inde, plus précisément à l'église du Mont-Marie, à Mumbai. Les fidèles venus implorer la guérison choisissent une réplique de l'organe atteint, et la déposent sur l'autel, accompagnant leur offrande d'une prière. En cas de guérison instantanée, ramenez tout de même chez vous une figurine entière, en souvenir.

If only everyone had a magic wand. The muchila , a whisk made from a cow's tail, is used both in medicine and in witchcraft. Bush doctors in Zambia use it to heal heart problems and other illnesses. While reciting incantations, the doctor passes it over your chest and then tugs it back toward himself to draw the evil spirits out. For angina pains, your doctor might also prescribe a small bag of powder to lick when your chest pains flare up.

Si seulement tout le monde avait sa baguette magique ! Le *muchila*, un fouet confectionné avec une queue de vache, s'utilise aussi bien en médecine qu'en sorcellerie. En Zambie, les guérisseurs s'en servent entre autres pour traiter les problèmes cardiaques. Tout en récitant des incantations, le médecin fait glisser le fouet sur votre torse, puis le replie vers lui pour extirper de votre corps les esprits néfastes. En cas d'angine de poitrine, votre homme-médecine peut aussi vous prescrire un petit sachet de poudre, que vous lècherez lorsque la douleur se réveillera.

If there's something not quite right in your life, rudraksha beads might help. They're seeds from the fruit of the rudraksha tree that grows in Indonesia (where there are only 80 of them) and in Nepal and India. Buddhists and Hindus rely on the beads as an aid to meditation (this *mala* of 32 beads is used by Hindus), but anyone can benefit from them. You just need to get the kind that's best for you. Every bead has a certain number of clefts that corresponds to its properties: Beads with one or 12 clefts will increase your serotonin levels (and relieve depression); others can control blood pressure and improve concentration. You should start feeling the effects within 90 days. To be sure your beads are the real thing, drop them in water. If they sink, they're genuine—if they float, you've been swindled.

Lord Vishnu, Hindu protector of the universe, is believed to be manifest in a slippery black rock known as the *saligram*, found on the banks of the Gandak River in Nepal. Worshiped by Nepalese, these stones can be bought outside the Pashupatinath Temple in Kathmandu.

Si quelque chose vous chagrine dans l'existence, les perles *rudraksha* vous seront peut-être de quelque secours. Il s'agit de graines récoltées dans le fruit du rudraksha, un arbre qui ne pousse qu'en Indonésie (où il en reste 80 à peine), au Népal et en Inde. Bouddhistes et hindous comptent beaucoup sur ces perles pour les aider dans leur méditation (ce *malla* de 32 grains est en usage chez les hindous), mais elles sont bénéfiques à tout le monde : il suffit de vous procurer le type de rudrakshas qui vous convient. En effet, chaque perle comporte un certain nombre de fissures, correspondant à ses propriétés. Celles fendillées une ou 12 fois accroîtront vos niveaux de sérotonine (d'où un effet antidépresseur). D'autres réguleront votre tension artérielle ou amélioreront votre concentration. Les premiers effets devraient se faire sentir au bout de 90 jours. Pour détecter les imitations, jetez vos perles dans l'eau : si elles coulent, elles sont authentiques ; si elles flottent, vous avez été dupé.

Le Seigneur Vishnu, protecteur de l'univers dans le panthéon hindou, se matérialise, croit-on, sous la forme d'un caillou noir et glissant, le *saligram*, que l'on trouve sur les rives du Gandak, une rivière du Népal. Objets de culte pour les Népalais, ces galets sont en vente devant le temple Pashupatinath de Katmandou.

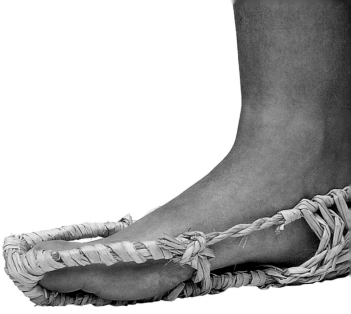

Mortuary footwear In Korea, both mourners and corpses wear these disposable straw sandals with white linen suits (costing as much as US$1,000 in specialty funeral shops). In the Kupres area of Bosnia Herzegovina (where guests entering a house are given a pair of *šarci*, or house socks), special burial šarci are knitted for the dead. The socks pictured here are šarci for the living: Burial socks (with black heels) are homemade and cannot be purchased. In Chile, the dead dispense with shoes altogether: Burying the dead barefoot, it's believed, will give them a chance to relax in the next life.

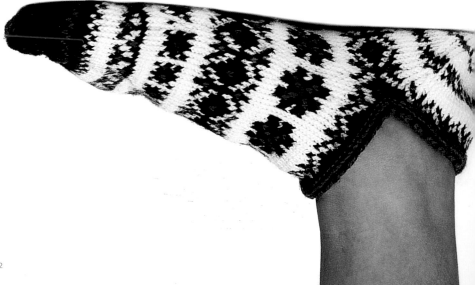

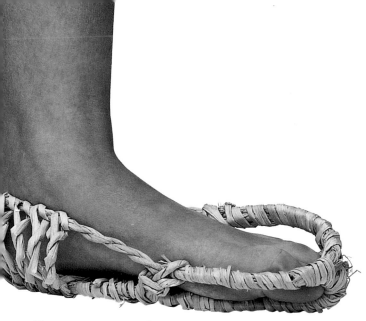

Chaussons mortuaires En Corée, pas de discrimination entre les défunts et ceux qui les pleurent : tous portent ces sandales de paille jetables et des costumes de lin blanc (qui coûtent parfois jusqu'à 1 000 $ US dans les boutiques d'articles funéraires). Dans la région de Kupres, en Bosnie-Herzégovine, on offre une paire de *šarci* (chaussettes d'intérieur) à tout hôte franchissant le seuil de la maison. Aucune raison, donc, que l'on ne tricote pas des *šarci* aux défunts. Celles représentées ici sont destinées aux vivants, les chaussons d'enterrement se distinguant par leurs talons noirs. Si les premières se trouvent dans le commerce, les seconds sont invariablement confectionnés à la maison. Au Chili, le défunt doit se passer carrément de chaussures. On estime en effet qu'un mort enterré pieds nus pourra mieux se détendre dans l'autre vie.

Necklace This do-not-resuscitate necklace could mean the difference between life and death. Available only to members of the Nederlandse Vereniging voor Vrijwillige Euthanasie (the Dutch euthanasia society), it reads "Do Not Resuscitate" in Dutch. The necklace is worn by people who would rather die than live in a coma or in the last stages of terminal illness. Although refusing treatment has been a legal right in the Netherlands since 1995, it's not always recognized. "I don't know if I should tell you this," says NVVE's Jonne Boesjes, "but ambulance staff policy is to ignore DNR necklaces. They say they can't be sure whether the necklace really belongs to that person, and anyway, they don't want to waste precious time figuring it out." Since NVVE members are required to keep a separate DNR statement with them at all times, some members forgo the necklace altogether. On arrival at the hospital, the medical staff can read the statement and still have time to terminate treatment. "And besides," says Jonne, "the necklace isn't exactly beautiful, is it?"

Collier Ce collier pourrait à lui seul exprimer la différence entre la vie et la mort. Réservé aux seuls membres du Nederlandse Vereniging voor Vrijwillige Euthanasie (association hollandaise pour l'euthanasie volontaire), il porte l'inscription « Ne pas ressusciter » (en néerlandais). Ceux qui arborent ce médaillon souhaitent signaler qu'ils préfèrent mourir plutôt que d'être maintenus en vie dans un coma profond ou en phase terminale d'une maladie incurable. Depuis 1995, le refus de soins est reconnu aux Pays-Bas comme un droit imprescriptible du malade. Cependant, il n'est pas toujours respecté. « Je ne sais pas si je devrais vous dire ça, confie Jonne Boesjes, membre de la NVVE, mais la politique du personnel ambulancier est d'ignorer ces colliers. Leurs arguments sont toujours les mêmes : comment être sûrs qu'ils appartiennent vraiment au blessé ? Et, de toute façon, où trouveraient-ils le temps de s'en assurer ? » Deux précautions valant mieux qu'une, on demande aux membres de la NVVE d'avoir en permanence sur eux une déclaration écrite complémentaire, si bien que certains ont abandonné leur collier. Le personnel soignant peut prendre connaissance du document dès l'hospitalisation, et dispose encore d'assez de temps pour interrompre les soins. « D'ailleurs, remarque Jonne, ce n'est vraiment pas terrible, comme bijou, vous ne trouvez pas ? »

Cryonics involves freezing your dead body in liquid nitrogen, storing it upside down at -196°C and waiting until scientists in the future have conquered terminal diseases. You will then be thawed, repaired and restored to immortal life. For now, there's no way of undoing the damage that freezing causes to cell tissue (one scientist says revival is about as likely as turning a hamburger back into a cow). Cryonicists hope that nanotechnology (whereby minuscule computers repair the body's cell tissue) will help out. Some cryonicists are so optimistic about their future lives, they're even investing in cryonic suspension for their pets.

La cryoconservation consiste à congeler votre cadavre dans de l'azote liquide et à le conserver, tête en bas, à une température de -196°C, jusqu'au jour de grâce où la science aura vaincu les maladies mortelles. Vous serez alors décongelé, remis en état et rendu à la vie, cette fois pour l'éternité. Pour l'heure, la médecine est encore incapable de soigner les lésions cellulaires causées par la congélation (selon un scientifique, la résurrection d'un corps congelé est à peu près aussi réalisable que de retransformer un hamburger en vache). Les « cryonistes » fondent cependant tous leurs espoirs sur la nanotechnologie (qui met en jeu de minuscules ordinateurs capables de réparations au niveau du tissu cellulaire). Certains d'entre eux sont si optimistes quant à leur vie future qu'ils envisagent de faire congeler leurs animaux de compagnie.

If you see a mine, stop. Stand still and call for help. If no one comes, retrace your steps to where you came from. Mark the spot with a stick, stones or a piece of cloth, and inform an adult. To avoid mines, never take a shortcut through unfamiliar territory. If you see dead animals in an area, it's probably mined. Be careful when washing clothes: Heavy rains can dislodge mines from the earth and carry them downstream. Never enter an area that has mine warning signs: Mines and munitions can stay active for 50 years. (In Laos, which was bombed every eight minutes between 1965 and 1973 by US forces, millions of tons of bombs are still waiting to explode). PS: The Polish-made Strategic Mine Field Game pictured requires players (age 7 and over) to cross mined enemy territory by guessing the coordinates of a secret path to safety. Nice toy. Not much use in a minefield.

Si vous voyez une mine, arrêtez-vous, ne bougez plus et appelez à l'aide. Personne ne vient ? Retournez sur vos pas. Marquez l'endroit à l'aide d'un bâtonnet, de pierres ou d'un lambeau de tissu, et allez avertir un adulte. Afin d'éviter les mines, ne prenez jamais de raccourci si vous ne connaissez pas bien le secteur. Si vous repérez des carcasses d'animaux, dites-vous que le site est probablement miné. Faites bien attention en lavant du linge à la rivière : les pluies diluviennes peuvent déterrer les mines et les entraîner jusqu'aux cours d'eau, où le courant les emporte. Ne pénétrez jamais dans une zone signalée par des panneaux «zone minée» : mines et munitions restent actives cinquante ans (au Laos, qui fut bombardé toutes les huit minutes par les forces américaines entre 1965 et 1973, des millions de tonnes de bombes attendent encore d'exploser). PS : dans ce Jeu stratégique du champ de mines, fabriqué en Pologne, les joueurs (à partir de 7 ans) doivent traverser sains et saufs un territoire ennemi miné en découvrant les coordonnées secrètes d'un chemin sûr. Amusant... Mais peu utile sur un champ de mines.

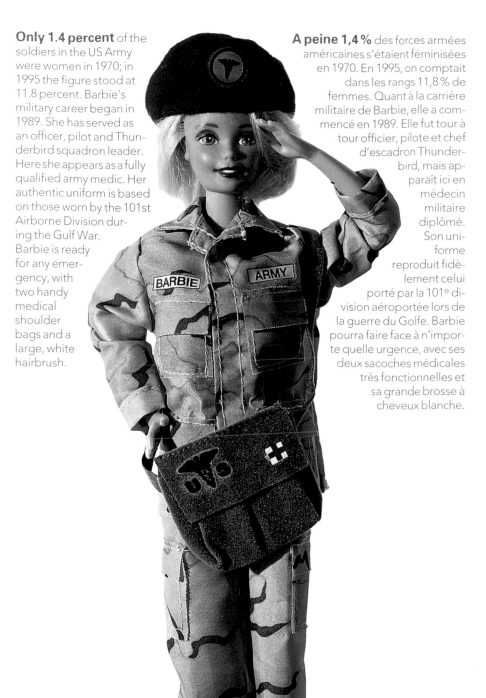

Only 1.4 percent of the soldiers in the US Army were women in 1970; in 1995 the figure stood at 11.8 percent. Barbie's military career began in 1989. She has served as an officer, pilot and Thunderbird squadron leader. Here she appears as a fully qualified army medic. Her authentic uniform is based on those worn by the 101st Airborne Division during the Gulf War. Barbie is ready for any emergency, with two handy medical shoulder bags and a large, white hairbrush.

A peine 1,4 % des forces armées américaines s'étaient féminisées en 1970. En 1995, on comptait dans les rangs 11,8 % de femmes. Quant à la carrière militaire de Barbie, elle a commencé en 1989. Elle fut tour à tour officier, pilote et chef d'escadron Thunderbird, mais apparaît ici en médecin militaire diplômé. Son uniforme reproduit fidèlement celui porté par la 101e division aéroportée lors de la guerre du Golfe. Barbie pourra faire face à n'importe quelle urgence, avec ses deux sacoches médicales très fonctionnelles et sa grande brosse à cheveux blanche.

What is war for? Humans spend US$1 trillion a year on war. If you earned $10,000 a day (the going rate for Claudia Schiffer), it would take you almost 300,000 years to make that much money. Governments say military spending is an investment in the future. What could that possibly mean? This wire AK-47 was purchased in the township of Tafara, just outside Harare, Zimbabwe.

Ça sert à quoi, la guerre ? Le genre humain y consacre pourtant mille milliards de dollars US par an. A supposer que vous gagniez 10 000 $ par jour (comme le top-modèle Claudia Schiffer), il vous faudrait près de 300 000 ans pour parvenir à cette somme. Les gouvernements considèrent les dépenses militaires comme un investissement d'avenir. Mais que diantre entendent-ils par là ? Ce fusil AK-47 en fil de fer a été acheté à Tafara, dans la banlieue de Harare, au Zimbabwe.

Perang periam bleduk is a street game in Jakarta, Indonesia, in which opposing teams compete to make the loudest blast. (You score extra points when you hit someone on the other team.) The meter-long cannon, made from bamboo, fires stones and dirt clods (left). The fuse is made from carbide, an explosive carbon compound. Or choose a handgun carved from the soft trunk of a banana tree, which shoots sewing needles up to 5m and was purchased on the street from Ari, age 10.

Le *perang periam bleduk* est un jeu d'équipe indonésien qui se pratique dans les rues de Jakarta. C'est à qui produira la plus forte déflagration (avec points de bonus pour qui parvient à toucher un membre de l'équipe adverse). Ce canon en bambou long de un mètre (à gauche) tire des pierres et des mottes de terre. L'amorce est en carbure, composé explosif à base de charbon. Tant qu'à vous armer, procurez-vous aussi un pistolet sculpté dans un bois tendre de bananier, et capable de propulser des aiguilles à coudre à 5m. Nous avons acheté le nôtre au petit Ari, 10 ans.

Footballs are made from available materials in Zambia—usually rags, paper or packaging materials—stuffed in a plastic bag and bound with string. A store-bought regulation ball would cost US$40, or one month of the average worker's wages.

Les ballons de foot zambiens sont fabriqués avec les moyens du bord – en général à l'aide des chiffons, de papier ou de matériau d'emballage que l'on bourre dans un sac plastique, en liant le tout avec de la ficelle. Un ballon réglementaire acheté en magasin coûterait 40 $ US, soit un mois de salaire moyen.

Takra balls, from Southeast Asia, traditionally woven from wicker, are now sometimes made from plastic. Players use their heads, knees and feet to volley the ball over a net.

Les balles de *takra* en osier tressé ne se trouvent qu'en Asie du Sud-Est. Aujourd'hui, elles existent également en matière plastique. Les joueurs frappent la balle du genou, du pied ou de la tête, l'objectif étant de franchir un filet.

Odd A sweatshirt stuffed with a pink nightgown and stitched with hexagonal patches to resemble a regulation football makes this rag football from Senegal.

Etrange Ce ballon de football sénégalais en chiffons est confectionné à partir d'un sweat-shirt, lui-même bourré avec une chemise de nuit rose et cousu de pièces hexagonales afin d'avoir l'aspect d'un ballon réglementaire.

It took just 16 hours to make this versatile paper curtain. Add a few more chains (this one has 24, each with 48 links) and it becomes a room divider. Popular in the Philippines, paper curtains are a great way to get rid of garbage: If you smoked 15 cigarettes a day, this curtain would use up a year's worth of empty packs.

Il aura fallu exactement seize heures pour fabriquer cette portière multi-usages en papier. Ajoutez-y encore quelques chaînes (celle-ci en comporte 24, chacune composée de 48 maillons) et vous obtiendrez une cloison amovible. Populaires aux Philippines, les rideaux de papier n'ont pas leur pareil pour vous débarrasser de vos détritus : en supposant que vous fumiez 15 cigarettes par jour, celui-ci peut absorber un an de paquets vides.

Fashioned out of aluminum foil from cigarette packs, this decorative flower is perfect for brightening up a religious altar. The design comes from Laos, but similar flowers adorn images of the Virgin of Guadalupe, a popular religious icon in Mexican homes.

Réalisée avec le papier d'aluminium contenu dans les paquets de cigarettes, cette fleur décorative est parfaite pour égayer un autel religieux. Il s'agit d'un modèle laotien, mais on utilise au Mexique des floraisons très semblables pour orner la Vierge de Guadalupe, icône domestique très populaire localement.

Young designer Armando Tsunga, 10, uses Madison and Kingsgate brand cigarette packs to add a dash of color to his wire creations. A train sells for Z$10 (US$1). Stop by the Chitungwiza township in Harare, Zimbabwe, to see his other pieces.

Jeune designer de 10 ans, le Zimbabwéen Armando Tsunga utilise des paquets de cigarettes Madison et Kingsgate pour ajouter une touche de couleur à ses créations en fil de fer. Un train comme celui-ci vous coûtera 10ZS (1 $ US). Faites un détour par le district urbain de Chitungwiza, à Harare, pour découvrir ses autres créations.

Made entirely from tiny strips of cigarette packaging, this collage (left) is just one of many prize-winning cigarette pack creations by Japanese homemaker Kyoko Sugita. "The hat was the most difficult part," Kyoko explains. "Out of all the cigarette brands produced by Japan Tobacco (the country's largest cigarette maker), only the little seal on the top of HI-LITE packs had the color and texture I needed. I ended up using about 300 packs for the hat alone."

"I invented the Fuzzy Felt Storyboard in 1995," says British police sergeant Rod Maclennan, who used to work at Southwark's Child Protection Centre in London. "Interviewing children was sometimes difficult: They would try to explain something, but they couldn't, and they didn't have the skills to draw it." How can you draw intercourse? But you can show it. Today, the Storyboard is used in all 27 Child Protection Centres in London.

Entièrement réalisé à partir d'étroites bandelettes découpées dans des emballages de cigarettes, ce collage (à gauche) n'est qu'une des nombreuses créations à base de paquets de cigarettes réalisées par Kyoko Sugita (Japonaise et femme au foyer), créations qui lui ont du reste valu plusieurs récompenses officielles. « C'est le chapeau qui m'a donné le plus de fil à retordre, explique Kyoko. Parmi toutes les marques de cigarettes de la Japan Tobacco [le plus gros fabricant de cigarettes du pays], seul le petit timbre papier sur le haut des paquets de HI-LITE avait la couleur et la texture que je cherchais, si bien qu'il m'aura fallu près de 300 paquets, uniquement pour le chapeau. »

« J'ai inventé le tableau d'images en feutrine en 1995, nous dit l'officier de police Rod Maclennan, qui a travaillé plusieurs années à Londres, au Centre de protection de l'enfance de Southwark. Interroger les enfants devenait souvent un casse-tête. Ils voulaient expliquer quelque chose, mais ils n'arrivaient ni à l'exprimer, ni à le dessiner. Techniquement, comment voulez-vous dessiner un rapport sexuel, à leur âge ? Par contre, vous pouvez le montrer. » Aujourd'hui, le tableau de feutre est utilisé dans la totalité des 27 Centres de protection de l'enfance de Londres.

Paper This clock from the Paper Gift Shop in Kuala Lumpur, Malaysia, is burned at the graveside: Sending loved ones into the next life with gifts is an important Taoist practice. The radio is a special feature designed by shopowner Kevin K.C.Choi. "It's for household use," explains Kevin. "People need to know the time, and enjoy listening to music. We also have paper watches that they can wear on their wrist."

Papier Ce radio-réveil acheté à la Boutique du cadeau en papier, à Kuala Lumpur (Malaisie), sera brûlé aux abords d'une tombe: chez les taoïstes, il est important que les êtres chers partent pour l'au-delà inondés de cadeaux. Quant à la radio, il s'agit d'un modèle exclusif, conçu par Kevin K.C.Choi, le propriétaire du magasin. « Il est destiné à un usage domestique, explique Kevin. Les gens ont besoin de savoir l'heure et aiment aussi écouter de la musique. Nous proposons également des montres-bracelets en papier. »

Fruit The Ecotime clock can run on mineral water or even on Coke, as we discovered. It requires no batteries (2.5 billion batteries—and their poisonous contents—are discarded every year in the USA). Instead use the Horloge de Volta, which runs on oranges, apples, bananas and virtually anything that contains natural acids. Simply connect a circuit between the displays and the two fruits or vegetables of your choice.

Fruit L'horloge Ecotime fonctionne à l'eau minérale – et même au Coca Cola, avons-nous découvert. Nul besoin de piles (ce qui est heureux : 2,5 milliards de piles gorgées de produits toxiques sont jetées chaque année aux Etats-Unis). Mais peut-être préfèrerez-vous l'horloge de Volta, qui s'alimente à l'orange, à la pomme, à la banane, ou tout autre végétal contenant des acides naturels. Il vous suffira de constituer un circuit en reliant les appareils à deux fruits ou légumes de votre choix.

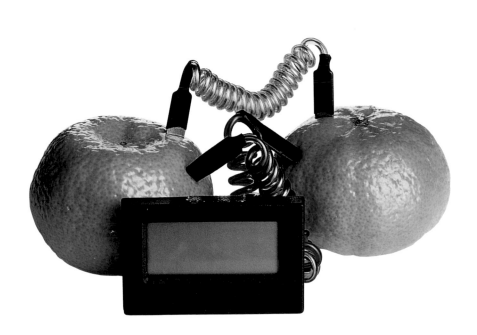

Aboriginal children rarely need toys to distract them—they're much more in contact with their caregivers than children in Western cultures. One of the few things they play with are boab nuts, which babies use as a rattle.

Les enfants aborigènes ont rarement besoin de jouets pour se distraire, étant plus entourés que ceux des cultures occidentales. On leur en offre quelques-uns tout de même, par exemple des noix de baobab, qui leur servent de hochet.

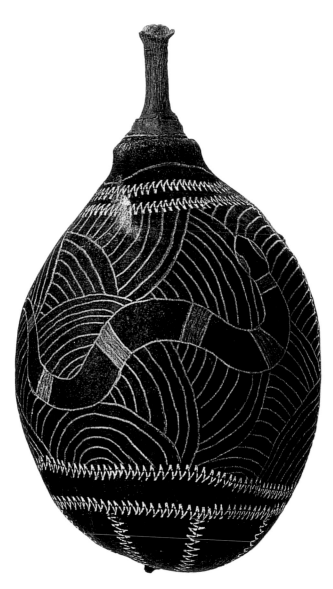

"I'm your friend Brushy Brushy, I'll keep your teeth shiny and bright, please brush with me every day, morning, noon and night!" This catchy jingle from a singing toothbrush might convince your child to brush: Almost half of all 7-year-olds in the USA have a cavity. Yucky Yucky, the talking medicine spoon, is also available.

«Je suis ton amie Brushy Brushy (bross' bross'). Avec moi, tes dents resteront bien blanches et brillantes. Utilise-moi tous les jours, matin, midi et soir !» Votre enfant se laissera peut-être convaincre par ce jingle accrocheur, entonné par une brosse à dents chantante. Il serait temps : aux Etats-Unis, près de la moitié des enfants de 7 ans ont une carie. Egalement disponible : Yucky Yucky (beurk beurk), la cuillère à sirop parlante.

Save while you play with this no-nonsense piggy bank (right). Adorned with pictures of Hindi film stars, it's a miniature of the lockable steel cupboards found in the bedrooms of many middle-class Indian homes. Children need secrets to develop their own identity, say psychologists. And with the majority of Indian families living in one room, the minicupboard offers children a few precious centimeters of privacy. A more high-tech security system is the US-made Intruder Alarm, ideal for affluent American children: A recent survey found that 75 percent have their own room, 59 percent have their own TV sets and almost half have video recorders. The Intruder Alarm—complete with battery holder, three resistors, rubber band and sandpaper—can protect possessions from unwanted visitors. Simply connect the alarm to a window, door or box: As soon as a parent or thief breaks the circuit, the alarm sounds.

Economisez en vous amusant, grâce à cette inviolable tirelire (à droite). Ornée de photos de stars hindi, elle reproduit en miniature les placards de fer à verrou que l'on trouve communément en Inde dans les chambres à coucher de la classe moyenne. Les enfants ont besoin de secrets pour bâtir leur identité, affirment les psychologues. Sachant que la majorité des familles indiennes vivent dans une pièce unique, ces mini-placards procurent aux enfants quelques précieux centimètres d'espace privé. Vous cherchez un système de sécurité plus high-tech ? Choisissez cette alarme anti-intrus fabriquée aux Etats-Unis, idéale pour les enfants nantis de la société américaine – selon une étude récente, 75 % d'entre eux auraient leur propre chambre, 59 % leur téléviseur personnel, et près de la moitié disposent de magnétoscopes. Livré avec boîtier à piles, trois résistances, bande élastique et papier de verre, ce dispositif protègera vos biens des indésirables. Reliez-le à une fenêtre, une porte ou même une boîte. Dès qu'un intrus – parent ou voleur – traverse le circuit, l'alarme se déclenche.

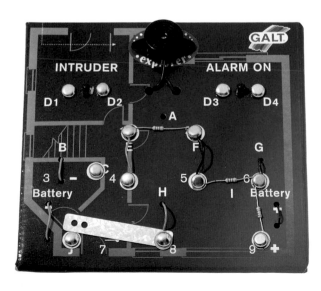

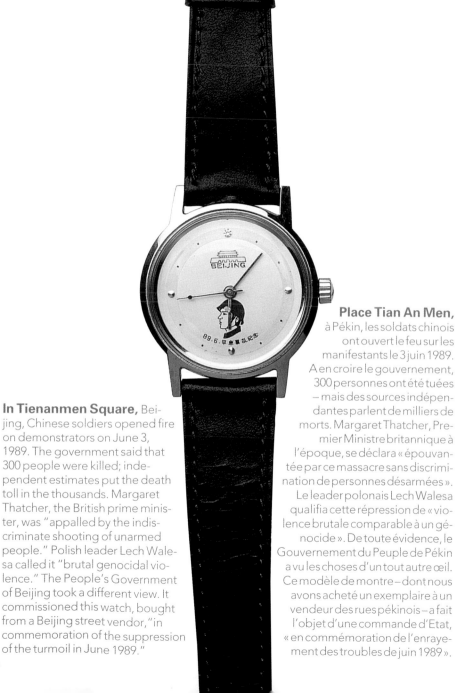

In Tienanmen Square, Beijing, Chinese soldiers opened fire on demonstrators on June 3, 1989. The government said that 300 people were killed; independent estimates put the death toll in the thousands. Margaret Thatcher, the British prime minister, was "appalled by the indiscriminate shooting of unarmed people." Polish leader Lech Walesa called it "brutal genocidal violence." The People's Government of Beijing took a different view. It commissioned this watch, bought from a Beijing street vendor, "in commemoration of the suppression of the turmoil in June 1989."

Place Tian An Men, à Pékin, les soldats chinois ont ouvert le feu sur les manifestants le 3 juin 1989. A en croire le gouvernement, 300 personnes ont été tuées – mais des sources indépendantes parlent de milliers de morts. Margaret Thatcher, Premier Ministre britannique à l'époque, se déclara « épouvantée par ce massacre sans discrimination de personnes désarmées ». Le leader polonais Lech Walesa qualifia cette répression de « violence brutale comparable à un génocide ». De toute évidence, le Gouvernement du Peuple de Pékin a vu les choses d'un tout autre œil. Ce modèle de montre – dont nous avons acheté un exemplaire à un vendeur des rues pékinois – a fait l'objet d'une commande d'Etat, « en commémoration de l'enrayement des troubles de juin 1989 ».

A cheap souvenir was picked up by a French naval officer on the Greek island of Melos in 1820. It was a marble statue of Venus made in the 2nd century BC, but it had no arms, so the officer got it for only US$45. Known as the *Venus de Milo*, the statue is now a star attraction at the Louvre museum in Paris, France. The Greek minister of culture has asked for its return; if he ever gets it back it can be reunited with its arms, which were unearthed in 1987. The authentic cheap souvenir shown costs FF89 ($17.80) at the Louvre shop.

Un souvenir bon marché : voilà ce que crut dénicher en 1820 un officier de marine français sur l'île grecque de Milo. Il s'agissait bien d'une statue en marbre de Vénus, datant certes du IIe siècle avant notre ère, mais voilà : elle n'avait pas de bras. L'officier l'acheta donc 45 $US. Elle allait devenir la célébrissime Vénus de Milo et l'une des attractions vedettes du musée du Louvre, à Paris. Le ministre grec de la Culture a réclamé son retour en Grèce. Si un jour la restitution s'opérait, la belle recouvrerait ses bras, exhumés lors de fouilles en 1987. Cette vraie Vénus souvenir d'authentique pacotille vous coûtera 89 FF (17,80 $) à la boutique du Louvre.

For Lit25,000 (US$13.80), you can have this miniature gondola (made in Taiwan) to remind you of the magical Venetian icon. But people who work on Venice's 177 canals would rather forget gondolas. According to one ambulance driver, "Gondoliers don't give a damn about us and won't move even if we have our siren on. They really think they're the princes of the city." Speeding ambulances and other motorboats create different problems. Their wakes erode building foundations along the canals. So the city has imposed a 6.5-knot speed limit and a Lit200,000 ($110) fine for offenders. Fancy a gondola ride? Lit120,000 ($66.30) for the first 50 minutes. Lit60,000 ($33) for every 25 minutes thereafter. Prices go up as the sun goes down. After 8pm Lit120,000 becomes Lit150,000 ($83), Lit60,000 becomes Lit75,000 ($41). But don't expect the gondolier to sing—it's a myth. You want music? Hire an accordion player and vocalist. The bill? A minimum of Lit170,000 ($94).

Vous avez 25 000 LIT (13,80 $ US) à perdre ? Peut-être achèterez-vous cette gondole miniature, fabriquée à Taïwan, en souvenir de ce fabuleux emblème de la cité des Doges. Pourtant, les Vénitiens qui travaillent chaque jour sur les 177 canaux de la ville enverraient volontiers les gondoles aux oubliettes. « Les gondoliers se fichent de nous, maugrée un ambulancier. On a beau mettre la sirène, ils ne bougent pas d'un poil. Ils se prennent vraiment pour les princes de la ville. » Les ambulances pressées et autres bateaux à moteur posent des problèmes d'un autre ordre : leur sillage érode les fondations des bâtisses en bordure des canaux. Aussi la municipalité a-t-elle imposé une vitesse limite de 6,5 nœuds, assortie d'un amende de 200 000 LIT (110 $) pour les contrevenants. Vous rêvez d'un tour en gondole ? Comptez 120 000 LIT (66,30 $) pour les cinquante premières minutes, puis 60 000 LIT (33 $) par tranche de 25 minutes supplémentaire. Les prix montent quand la nuit descend : après 20 heures, les deux tarifs précités passent respectivement à 150 000 LIT (83 $) et 75 000 LIT (41 $). Et n'attendez pas que le gondolier pousse la chansonnette : c'est un mythe. Pour la musique, louez un accordéoniste et un chanteur. L'addition ? 170 000 LIT (94 $) minimum.

Happy Meal Girl comes complete with plastic McDonald's cheeseburger, fries and an unidentified soft drink. She can survive solely on junk food, unlike a real child who, living entirely on high-fat, low-fiber Happy Meals, is likely to die prematurely from cancer, heart disease, obesity or diabetes. Her aim is to make junk food appealing to 3-year-olds. Already, 30 percent of McDonald's 38 million daily visitors are children. With the aid of a US$2 billion advertising budget, Happy Meal Girl has helped the McDonald's Golden Arches logo become more widely recognized than the Christian cross. But she's not just a pretty face—she also slurps and burps.

La poupée Happy Meal est vendue avec cheeseburger en plastique de chez McDonald's, cornet de frites et boisson gazeuse non identifiée. Elle ne vit que de hamburgers. Soumis à un tel régime de Happy Meals riches en graisses et pauvres en fibres, un enfant de chair et d'os a de grandes chances d'être terrassé prématurément par le cancer ou une crise cardiaque – à moins qu'il ne meure d'obésité ou de diabète. La mission de cette poupée : attirer les enfants de 3 ans vers ce genre d'aliments pré-conditionnés. Sur les 38 millions de visiteurs que reçoivent chaque jour les restaurants McDonald's, 30 % déjà sont des enfants. Grâce à un budget publicitaire de 2 milliards de dollars la poupée Happy Meal, a permis aux arches d'or du logo McDonald's d'être maintenant plus connues que la croix chrétienne. Mais elle a d'autres atouts qu'un joli minois : elle sait aussi boire à la paille (bruyamment) et roter.

Heterosexual Elliot Chitungu, of Chitungwiza, Zimbabwe, found inspiration for these dolls in two branches in his father's garden. He made the first couple by molding mashed tree bark and glue and has made 12 in all. Like this pair, they've all been heterosexual (the girl's the one with the bigger hips). Homosexuality is a criminal offense punishable by imprisonment in Zimbabwe, and the country's leader, Robert Mugabe, is of the firm opinion that gays are "worse than pigs and dogs."

Hétéro Ce sont deux branches ramassées dans le jardin de son père qui inspirèrent le Zimbabwéen Elliot Chitungu, résident de Chitungwiza et distingué créateur de ces poupées. Il conçut le premier couple en modelant de l'écorce broyée et de la colle. Depuis, il en a fait 12. A l'instar de celles présentées, elles sont toutes hétérosexuelles (la fille est celle qui a les hanches plus fortes). Au Zimbabwe, l'homosexualité est considérée comme un crime passible d'une peine de prison. Robert Mugabe, dirigeant du pays, a sur les homos une opinion bien arrêtée : « Pires que les porcs et les chiens. »

Epilepsy Pikachu, pictured here, made 730 Japanese children convulse after they watched Pokemon, a cartoon featuring Pikachu and based on Nintendo's Pocket Monsters video game. Red lights flashing in Pikachu's eyes in one scene probably triggered photosensitive or TV epilepsy (hallucinations or seizures caused by disturbed electrical rhythms in the brain). Epileptic attacks in video game users—now nicknamed "Dark Warrior epilepsy"—are thought to be more common than TV epilepsy because of the games' geometric figures, and because players sit closer to the screen. Even so, sales of Pocket Monster goods featuring Pikachu and other characters still generate US$3.14 billion each year.

Epilepsie 730 petits Japonais ont été pris de convulsions après avoir regardé Pokemon, un dessin animé inspiré du jeu vidéo Pocket Monsters de Nintendo, et où figurait Pikachu. Les éclairs rouges intermittents que lançaient les yeux de ce petit personnage dans l'une des scènes ont sans doute provoqué une épilepsie photosensible ou télévisuelle (hallucinations ou crises des convulsions causées par une perturbation des flux électriques dans le cerveau). L'épilepsie des utilisateurs de jeux vidéo – désormais rebaptisée « épilepsie Dark Warrior » – est en théorie plus fréquente que son équivalent télévisuel. Deux raisons à cela : dans un jeu vidéo, le graphisme est essentiellement géométrique, et les joueurs sont assis tout près de l'écran. Mais rien n'y fait : les ventes de produits dérivés Pocket Monsters, où figurent Pikachu et autres personnages du genre, rapportent toujours chaque année 3,14 milliards de dollars US.

"We call our dolls 'Friends' because that's what we want them to be and because the word 'doll' carries so many stereotyped messages," say People of Every Stripe!, who make this "Girl with Prosthesis." One of a collection of handmade Friends —each available in 20 different skin tones and with mobility, visual, auditory or other impairments—she has a removable prosthesis that fits over her leg stump. Crutches, wheelchairs, leg braces, hearing aids, white canes, and glasses are optional accessories. "Human beings have made fabulous technological advances," explain Barbara and Edward, owners of People of Every Stripe!, "Yet our interhuman relationships have not advanced nearly enough, and far too many individuals are not flourishing in their inner lives. We hope that our merchandise and guidance help to improve this situation."

« Nous appelons nos poupées des "Amies" car c'est le rôle que nous souhaitons leur voir jouer, et parce que le mot "poupée" véhicule trop de clichés », déclare People of Every Stripe ! (gens de toutes sortes), créateur de cette « Petite Fille à prothèse ». Cette poupée s'intègre à une collection complète d'« Amies » faites main, disponibles dans 20 nuances de carnation et présentant des handicaps moteurs, visuels ou auditifs. Elle dispose d'une prothèse amovible qui s'emboîte sur sa jambe amputée. Béquilles, fauteuil roulant, appareils orthopédiques, audiophone, canne blanche et lunettes sont autant d'accessoires en option. « L'homme a fait de fabuleux progrès dans le domaine technologique, expliquent Barbara et Edward, les propriétaires de People of Every Stripe !. Pourtant les relations humaines en sont toujours au même point ou presque. Il existe encore bien trop de gens que la société ne laisse pas s'épanouir. Nous espérons que nos articles et nos conseils contribueront à changer cet état de choses. »

1000 Extra/Ordinary Objects
Ed. Colors Magazine
Flexi-cover, Klotz, 768 pp.

All-American Ads of the 50s
Ed. Jim Heimann
Flexi-cover, 928 pp.

All-American Ads of the 60s
Ed. Jim Heimann
Flexi-cover, 960 pp.

"It's a visual feat of truly weird and wonderful objects from around the world." —*Sunday Express*, London

"Buy them all and add some pleasure to your life."

All-American Ads 40S
Ed. Jim Heimann

All-American Ads 50S
Ed. Jim Heimann

Angels
Gilles Néret

Architecture Now!
Ed. Philip Jodidio

Art Now
Eds. Burkhard Riemschneider,
Uta Grosenick

Atget's Paris
Ed. Hans Christian Adam

Best of Bizarre
Ed. Eric Kroll

Bizarro Postcards
Ed. Jim Heimann

Karl Blossfeldt
Ed. Hans Christian Adam

California, Here I Come
Ed. Jim Heimann

50S Cars
Ed. Jim Heimann

Chairs
Charlotte & Peter Fiell

Classic Rock Covers
Michael Ochs

Description of Egypt
Ed. Gilles Néret

Design of the 20th Century
Charlotte & Peter Fiell

Designing the 21st Century
Charlotte & Peter Fiell

Dessous
Lingerie as Erotic Weapon
Gilles Néret

Devils
Gilles Néret

Digital Beauties
Ed. Julius Wiedemann

Robert Doisneau
Ed. Jean-Claude Gautrand

Eccentric Style
Ed. Angelika Taschen

Encyclopaedia Anatomica
Museo La Specola, Florence

Erotica 17th–18th Century
From Rembrandt to Fragonard
Gilles Néret

Erotica 19th Century
From Courbet to Gauguin
Gilles Néret

Erotica 20th Century, Vol. I
From Rodin to Picasso
Gilles Néret

Erotica 20th Century, Vol. II
From Dalí to Crumb
Gilles Néret

Future Perfect
Ed. Jim Heimann

The Garden at Eichstätt
Basilius Besler

HR Giger
HR Giger

Indian Style
Ed. Angelika Taschen

Kitchen Kitsch
Ed. Jim Heimann

Krazy Kids' Food
Eds. Steve Roden,
Dan Goodsell

London Style
Ed. Angelika Taschen

Male Nudes
David Leddick

Man Ray
Ed. Manfred Heiting

Mexicana
Ed. Jim Heimann

Native Americans
Edward S. Curtis
Ed. Hans Christian Adam

New York Style
Ed. Angelika Taschen

**Extra/Ordinary Objects,
Vol. I**
Ed. Colors Magazine

15th Century Paintings
Rose-Marie and Rainer Hagen

16th Century Paintings
Rose-Marie and Rainer Hagen

Paris-Hollywood
Serge Jacques
Ed. Gilles Néret

Penguin
Frans Lanting

Photo Icons, Vol. I
Hans-Michael Koetzle

Photo Icons, Vol. II
Hans-Michael Koetzle

20th Century Photography
Museum Ludwig Cologne

Pin-Ups
Ed. Burkhard Riemschneider

Giovanni Battista Piranesi
Luigi Ficacci

Provence Style
Ed. Angelika Taschen

Pussy-Cats
Gilles Néret

Redouté's Roses
Pierre-Joseph Redouté

Robots and Spaceships
Ed. Teruhisa Kitahara

Seaside Style
Ed. Angelika Taschen

Seba: Natural Curiosities
I. Müsch, R. Willmann, J. Rust

See the World
Ed. Jim Heimann

Eric Stanton
Reunion in Ropes & Other
Stories
Ed. Burkhard Riemschneider

Eric Stanton
She Dominates All & Other
Stories
Ed. Burkhard Riemschneider

Tattoos
Ed. Henk Schiffmacher

Edward Weston
Ed. Manfred Heiting